中国现代书法大家

张 冰 著

沈尹默 卷

北京师范大学出版集团
BEIJING NORMAL UNIVERSITY PUBLISHING GROUP
北京师范大学出版社

目 录

第一章　艺术人生

沈尹默（1883—1971），原名沈君默，字中，号秋明，别号鬼谷子，署名沈中，浙江湖州人，是我国近现代著名的学者、诗人、书法家、教育家（图1-1）。

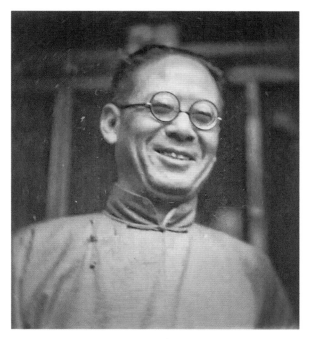

图1-1 沈尹默

一
望族之后，问学诗书

　　沈姓家族是一个人丁兴旺、名人辈出且历史悠久的大家族。从春秋战国时期起，沈姓族人便世代为官，且地位显赫。随着历史的演变，虽然经历战争的浩劫不断南迁，但这依然不灭沈姓家族的兴旺，在南方几个大城市的大家族势力，生息繁衍，最后遍布全国，成为一个大家族，而沈尹默先生正是沈姓家族后代，其祖籍为浙江吴兴。家族的影响对沈先生日后求学和从艺之路影响深远，为其不平凡的一生奠定了基础。

　　1883年6月11日，沈尹默先生诞生在陕西省汉阴县的一个官宦家庭。汉阴是陕南一个古老的郡县，北临秦岭，南面大巴山，汉江、月河分流其间，气候温和，雨量丰沛，河川密布，资源较为丰富，是我国南北气候与文化的过渡地带。这里既是历朝兵家必争之地，又是南北移民开发的乐土，有着悠久的文明发展史，浓厚的文化底蕴铸就了海内外公认的有"现代中国书法第一人"之谓的沈尹默。

　　望族出身的沈尹默，由于家庭条件的优越，五岁便入家塾读书，读了《千家诗》、《古诗源》、《唐诗三百首》等。他的启蒙老师是一位年逾七十的不第秀才，十分爱好诗歌，常常以《千家诗》中名句吟咏，沈先生或多或少受其启蒙老师的影响，加上其天资聪敏，在作诗方面很快便取得了不错的成绩，始以诗词著名。

鸿鹄元无燕雀媒，
乾坤俯仰一倾杯。
箧中尚有能鸣剑，
未是风尘大可哀。

海上烟云未平，
春风不放十分晴。
会须一洗筝琶耳，
来听江潮澎湃声。

秋雨后，
幽绝海棠时。
一水盈盈帘未卷，
相逢嗔喜费人思，
密意不曾知。
兰烬落，
香射散霏微。
道是晓风吹梦断，
分明月色映罗帏，
此境太凄迷。

　　除了家族与天分的因素，沈尹默对待学习的态度也起到了重要作用。1896年，年仅14岁的沈尹默因背不过书而急至生病，如此年纪能有这样严谨的学习态度令人钦佩。在家休养之时他更是一刻也不放松，沉浸于《红楼梦》和《老子》之中，诵读李白、杜甫、韩愈、白居易等唐人诗作，对诗词有着浓厚的兴趣。每到春秋时节，沈尹默便邀其兄弟姊妹登山远足，共同作诗吟咏，写下来呈给父亲评判优劣，不断学习进步，从小就打下了良好的文学基础。

　　沈尹默成长在一个翰墨书香的家庭，其祖父精于书法，习颜真卿、董其昌，沈尹默年少之时便常常展习其祖父的墨迹；其父沈祖颐，喜欢作诗写字，学欧阳询、赵孟頫，而且对北碑情有独钟。由于从小受到家庭的熏陶，沈尹默

12岁开始学习书法，最开始受其塾师影响，其塾师喜欢黄自元的字，便教沈尹默临习黄自元临的《九成宫醴泉铭》，偶然被父亲看到他临帖，于是在纸上临写了欧阳询的《九成宫醴泉铭》，沈尹默看过，与自己所临的对比，立见雅俗，于是弃黄自元而直接师法欧阳询的《醴泉铭》、《皇甫诞碑》，而且对叶蔗田所刻的《耕霞溪管帖》最为欣赏。他在学书过程中，对诸名家皆略有所取，上自钟、王，下至唐宋元明清诸家，足资取法，刻苦钻研。由于视野拓宽了，新鲜的东西不断刺激其写字的激情，沈尹默写字的兴趣也愈加浓厚。1897年，此时的沈尹默还不熟谙用笔之道，父亲买了三十把扇子，要他写成作品，还要他把祖父在兴安府城外正教寺高壁上所书赏桂花长篇古诗用鱼油纸勾摹下来。沈父严格而又独特的教育和感染，也是沈尹默成功的重要原因之一。

沈尹默早年的生活环境和家族文化传承对其性格及其创作风格产生了深远影响，无论是家族、生活环境，还是祖辈的教育、后天的努力，都为沈尹默的成功奠定了基础。

二

兼收并蓄，以笔为戎

　　沈尹默20岁时与朱云结婚。同年与蔡师愚、仇徕之先生相遇，并喜欢仇先生的字，心摹手追，虚心学习。次年，沈尹默的父亲逝世，于是便举家离开了生活了20年的汉阴山城，移居西安。正是汉阴无忧无虑的年少时光和温馨融洽的家庭氛围，使其养成了平和淡定的性格，同时培养了其对诗词及书法的兴趣，这是其艺术生命的源头，孕育了其文化基底。

　　西安的生活在沈尹默成长发展的道路上也发挥了重要作用。西安是我国著名的历史文化古都，有众多历史文化遗迹，碑林亦是闻名天下，所藏碑石十分丰富。沈尹默在西安生活的那段日子里常去碑林，进一步拓展了他的书法视野，为他日后书法艺术的发展奠定了重要基础。

　　1905年，沈尹默与其三弟沈兼士，自费赴日本求学。前文中所提到的诗作即为此时所作，是目前能见到的沈尹默最早的诗词，透过文字，不难体会到其身在异国对家乡的思念。因家庭经济的关系，一年后旅日求学被迫终止，沈尹默回国后又回到西安居住。

　　1919年，沈尹默在《新青年》上发表《生机》、《赤裸裸》、《小妹》三首诗歌。其中，在《生机》这一新诗中，沈尹默写道："枯树上的残雪，渐渐都消化了；那风雪凛冽的余威，似乎敌不住微和的春气……人人说天气这般冷，草木的生机恐怕都被挫折；谁知道那路旁的细柳条，他们暗地里却一齐换了颜色！"风雪过后总会看到春的气息，万物复苏，一切不会因风雪之大而退缩，在此沈尹默借助诗歌告诉人们，中华民族的春天在此浩劫之后马上就要来临了，正如雪莱所说："冬天来了，春天还会远吗？"给予人们生存的勇气和

对革命胜利的希望。

1919年5月4日，这个在历史上举足轻重的日子，"五四"学生爱国运动正式爆发，在北京，学生高举"科学"、"民主"两大旗帜进行运动。与此同时，北京大学学生提出与该校改革政策相呼应的主张："学以求知、学以致用、学以救国"，吹响了新民主主义的号角。这一天，沈尹默正在与朋友喝茶聊天，似乎预感到了什么，为朋友即兴填了一首小词："会贤堂上，闲坐闲吟闲眺望。高柳低荷，解愠风来向晚多。冰盘小饮，旧事逢君须记着。流水年光，莫道闲人有底忙。"新文化运动影响了"五四"学生爱国运动，似乎在历史的记载中人们很少会记住沈尹默，但其贡献是不应该被抹杀的。他与一般文人不同，积极参与运动，宣扬新思想、新精神，其革命精神实在可嘉。诗人刘季平有一首词道："忆昔风雷排海来，会贤堂内此徘徊，永和书圣谪仙才。拨雾重窥天上月，冲寒先绽雪中梅，新花偎依故枝开。"可见其对沈尹默的认可和推崇，同时也从一个侧面印证了沈尹默在新文化运动中发挥的作用。

"五四"运动承接了新文化运动的思想，沈尹默对此也积极支持，竭尽全力维护爱国学生的正义行动，同时请蔡元培校长给予支持和帮助，为营救被捕学生四处奔走，辛苦总算没有白费，1919年5月7日，32名学生终于被释放，但此事使蔡校长非常生气，5月9日愤然辞职失踪，沈尹默受北京大学评委会委派，通过其好友汤尔和在西湖找到了蔡校长，屡次请其回去复职，最终其真诚打动了蔡校长，从此北京大学的学生运动总算告一段落，基本恢复了往日的平静。

一年后，沈尹默又在《新青年》上发表了《白杨树》、《秋》等白话诗歌，但此后由于《新青年》迁回了上海，沈尹默与陈独秀又一次分开，同时与《新青年》这一并肩作战的"好战士"分开了（图1-2）。由于《新青

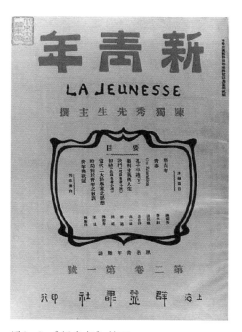

图1-2 《新青年》封面

年》的迁移，胡适在政治上持消极态度，学术上更是不顾其发展，与沈尹默的思想及作风相背离，二人逐渐疏远。而鲁迅先生却与沈尹默志同道合，此后一直保持联络，交流思想、看法，共同为革命事业作出贡献。虽然暂时失去了《新青年》这一载体，但这依然没有妨碍沈尹默对新文化的宣传，在星云堂影印《初期白话诗稿》中，其诗歌入选九首，是此书中入选诗歌最多的白话诗人，足见其革命热情。

北京大学有这样一条规定：若教授任教满七年，便可出国进修一年。沈尹默在北大任教多年，开始便遭胡适反对，说国文教员不必到法国去。沈尹默又提议去日本，评议会才通过，但是校长蒋梦麟不放，未能成行。1921年4月，沈尹默再度到日本学习，在西京大学进修，满腔热情的沈尹默在日本由亚东图书馆写本印行出版了十月辑《曼殊上人诗稿》。后来因为眼疾，于次年回国，兼任北京女子高等师范学校教授。

平静的生活似乎不太合乎这一年代的逻辑，经历了短暂的平静，沈尹默到任后不久，北京女子高等师范学校校长许寿裳辞职，新任校长杨荫榆反对新文化运动，开除了六名学生自治会干事，"拒杨风暴潮"袭来，沈尹默在此活动中给予极大的支持。1925年又刮来了"女师大风潮"，充满革命热情的沈尹默自然要参与进来，他积极支持学生运动，与鲁迅（图1-3）、沈兼士、钱玄同（图1-4）、周作人（图1-5）、马裕藻等，以教员名义联名，在《京报》上发表了《对于北京女子师范大学风潮宣言》，以此公开支持进步学生运动（图1-6）。

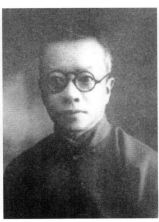
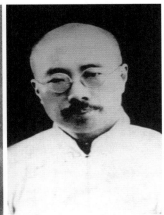

图1-3 鲁迅　　　　　　图1-4 钱玄同　　　　　　图1-5 周作人

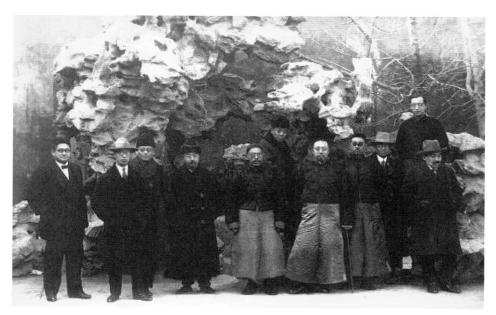

图1-6　沈尹默（右三）与王国维、周作人、马衡等文化巨子

　　这一时期，沈尹默在文学作品的创作上取得了很大进步，在白话诗的开创方面取得了很高的成就，不仅为新文化运动作出了贡献，同时通过诗文传达当时人民大众的心声。在人们对"五四"运动的记忆里，似乎"沈尹默"这一名字并不为多少人熟知，而且沈尹默自己在朋友们夸他的功劳时说："我并不认为我是队伍中的一名战士，不过是一名卫士或者后勤的事务长而已。"当然，这只是沈尹默的谦虚之词罢了，在"五四"和新文化运动中他确实是一名优秀的战士，是当时运动的先驱。

　　革命运动略有平静，暂时告一段落，1929年，沈尹默出任河北省政府委员，后来经蔡元培和李石曾推荐，兼任河北省教育厅厅长。同年，其所作诗词《秋明集》由北京书局出版，共上下两册。

　　沈尹默的职业生涯十分坎坷，经历多次推荐，任教于不同的学校。1932年，经推举，沈尹默出任北平大学校长一职，但时隔不久，沈尹默强烈的爱国情怀又一次使他做出惊人之举。当时国民党政府为了遏制学生运动，开除学生，沈先生当然看不惯这一切，他说："搞教育者，教育学生成人也。开除自己的学生，岂不是宣告自己在教育上的失败吗？"于是愤然辞去了校长的职

务，到上海环龙路居住。过人的才气和能力是一个人发展的资本，屡次辞职之后的沈先生又任中法文化出版委员会主任，兼孔德图书馆馆长，生活充满了跌宕与传奇。

此时的沈尹默所处环境较为太平，工作之余，常常刻苦练习书法，经过一年的时间，写出了二三百幅作品，从中挑出了一百幅，举办了他的第一次个人书法展，展览作品包括正、草、隶、篆诸体，体现了沈尹默在书法方面的造诣，为其日后书法的不断精进奠定了基础。

抗日战争的爆发又一次激发了沈尹默的爱国情怀，短短五年的平静生活在此时被完全打破。1937年8月13日，日军进攻上海，沈尹默因此搬到了重庆，在监察院院长于右任的邀请下，出任监察委员，面对祖国的支离破碎，当政的国民党政府腐败，贪污腐化之风盛行，沈尹默想通过文字来拯救快要沦亡的中华民族，弹劾国民党政界要人孔祥熙、宋子文等人，鼓动有进步思想的监察委员签名联署，为抗日战争作出了重要贡献。同年，郭沫若先生从日本秘密回国，回到上海，与沈尹默交往频繁，沈尹默还曾以其所著的《秋明集》两册赠予郭沫若。虽然当时战火纷纷，但依然泯灭不了沈尹默先生对文学及书法等艺术的追求。次年，在汪亚尘的邀请下，沈尹默先生与徐悲鸿等人皆至，此次宴会，徐悲鸿饭后画竹赠予沈尹默，沈先生则创作了题《蒋谷孙所藏怀仁圣教序》以及《与谷孙论帖书》。实际上，自1933年起，沈尹默便用功学习褚遂良，研究了褚遂良晚年之作《雁塔圣教序》。在学习褚遂良的同时，也旁涉其他唐人名家，如陆柬之、李邕、徐浩、贺知章、孙过庭、张从申等，此外还有唐太宗的《温泉铭》、五代时期杨凝式的《韭花帖》（图1-7）、宋代李建中的《土母帖》（图1-8）、薛绍彭的《杂书帖》等，沈尹默都下了很大功夫。但总体来说，仍崇尚"二王"，其所学皆以此为中心。

沈尹默57岁那年，吴梅、钱玄同相继去世，沈尹默以诗悼念其友人。1932年到1939年，沈尹默先生担任中法文化出版委员会主任及孔德图书馆馆长，历时八年。在这八年里，沈尹默通过文字不断熏染当时的中国人，出版了大量书籍，介绍了许多法国名著以及中国的艺术文化作品。李亚农、郭沫若等人的著作也曾在此出版，如郭沫若的《石鼓文研究》，沈尹默亲自为其撰写序言，由中法文化交流出版委员会出版发行。而沈尹默诗歌、文章的创作也并没有因战争而中断，是年所做《题群玉堂米帖》、《与豫卿夜话因赠》、《柬植之》等

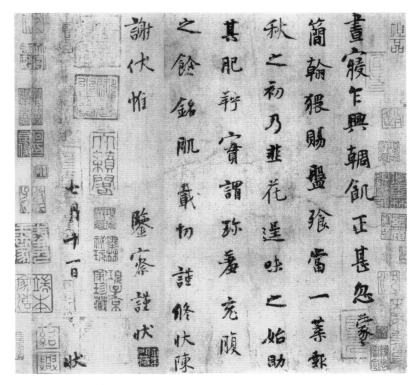

图1-7 《韭花帖》

诗，以论书题材居多。这应该也是沈尹默在战乱年代排遣忧郁，寻求心理慰藉的一个主要途径。

　　沈尹默在重庆居住时曾住在上清寺考试院桃园之鉴斋，在当时沈尹默还曾作了六言诗来赞叹鉴斋。在重庆的日子里，沈尹默依然关注书法，1940年11月，曾从张傅泉那里看到张廉卿手写文稿题跋，仔细观察后，发现此卷中藏有书诀，通过题跋来阐明其对执笔的看法。此跋的大概意思为执笔要极其注意无名指，张廉卿在写字时主要是灵活运用手指，与前人所讲亦有不同。在诗词创作方面，沈尹默也并没有疏忽，结交了许多词人，如乔大壮、陈世宜、汪东、叶元龙、章士钊、曾履川、潘伯鹰等人。在如此动乱的年代，他们交往甚密，依然不减对诗词歌赋的热情，沈尹默这一年作《观履川家二音子作大字因赠》、《学书一首叠竟字韵》、《劝履川学书》等论书法的诗词，将书法理论的研究注入到诗词的创作中，在这两方面都作出了突出贡献，为世人所称道。

曾有人夸赞沈尹默创作的诗歌：
"以秀逸闻名诗坛，常谓无字
不可入诗。"1941年，沈尹默
59岁，曾收到谢稚柳从敦煌千
佛洞的来信，告诉他此地为书画
之圣地，沈先生的回复是一首
诗："左对莫高窟，右倚三危
山。万林叶黄落，老鹤高飞翻。
象外意无尽，古洞精灵蟠。面壁
复面壁，不闻祖师禅。既启三唐
室，更闯六朝关。张谢各运思，
顾阎纷笔端。一纸倘寄我，定识
非人间。言此心已驰，留滞何时
还。"以此表达对谢稚柳的感谢
与对敦煌千佛洞的向往。

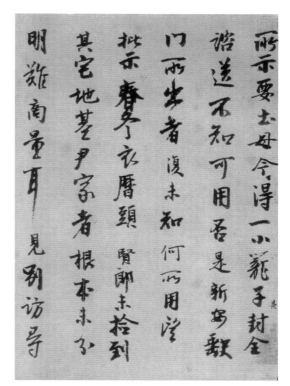

图1-8 《土母帖》局部

　　沈尹默一直淡泊于名利，
向往安定的生活。1942年在重
庆曾家岩借地造居，还为其居所
起名为"石田小筑"。沈尹默在生病卧床时，创作了《病室中吟》，其中"竖
起脊梁绝倾倚，放宽腹笥箸空虚"是自述其当时状况，同时也是对其一生的描
述。沈尹默有词作《念远词》，是由其1940年8月11日到1942年2月10日所作
的词整理成卷而成。在书法与诗词之外，他还曾写过一些曲子，但最后没有集
成册。

　　1943年是沈尹默学书过程中最关键的一年，可以称得上是其学书过程中
的里程碑，他撰写了《执笔五字法》，将五字执笔法与四字拨镫法较清晰地区
分开来，这是其第一部论书著作。沈尹默平日总会通过诗歌来寄托情思，这一
年，沈尹默曾到张大千的大风堂观赏唐代诸名家墨迹，观后道："山城生涯清
苦，山河破碎，骨肉分离，切盼国土早日统一，寄情吟咏。"沈尹默曾题《石
田小筑》五首：

兵火弥天地，栖迟敢择音。
一廛犹可受，百虑自相侵。
船笛临江近，街锣入市深。
畏人成小筑，杜老亦何心。

未必逢王翰，衡门美可称。
堆盘老蚕豆，覆地母猪藤。
瓦砾从人拾，琴书与债增。
高篱南竹插，来往莫相憎。

美酒斟时尽，良朋望里来。
乍张新画障，还忆旧楼台。
万里吴船击，千年蜀道开。
秋莺犹解语，留客小低徊。

薄瓦宁禁雨，新泥亦未乾。
蛛丝连户起，鼠迹近床看。
俯仰今犹昔，依违易亦难。
出门江水阔，秋至足风湍。

信有江山美，莺花过几春。
漫营新住宅，犹是未归人。
檐蝠出将幕，砌虫吟向晨。
物情只如此，离乱转相亲。

沈尹默在重庆居住时，常常看米芾的法帖（图1-9、图1-10），在其看来，如果不懂得如何用笔，便不能保证中锋，牵丝映带不能恰到好处，笔意也无法连贯起来，明白此道理之后，再去临写古代名家法帖便十分容易了。沈尹默曾临八柱本"兰亭"三种，由于过于拘束，不能表达舒张豪放之意，于是又临习《张黑女墓志》（图1-11），来补救前者的缺陷。

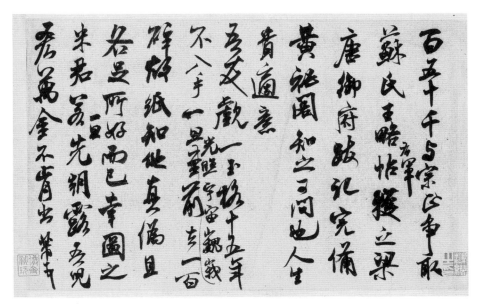

图1-9 《王略帖》

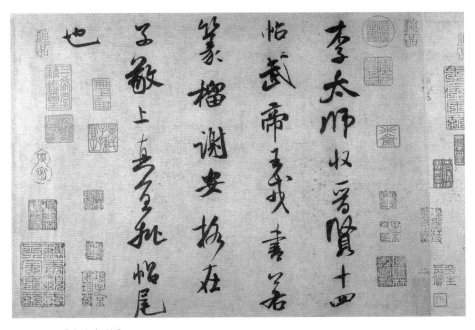

图1-10 《李太师帖》

此外，对笔法尤其关注的沈尹默还曾对褚遂良的大字《阴符经》（图1-12）非常中意，与其他作品相比，此作更能显露出其用笔方法。荷兰高罗佩先生为《世界美术大辞典》的主笔，曾经赞沈尹默是"民间第一大书家"，还写对联请教，可见沈尹默在当时的影响力。

1945年，抗日战争胜利，沈尹默再次因为政府的黑暗腐朽而辞职东归上海，在那里过着十分清贫的生活，通过卖字画来维持生计（图1-13）。这一时期，沈尹默开始画竹子一类的墨画，同时为画题了很多有关竹子的诗，如"不畏李广弯弓，敢当米颠下拜。时承君子清风，静动两无相碍。"是年，沈尹默64岁，在艰苦的生活状态中，寄情于书画、诗文，对艺术的追求仍坚持不懈。1946年10月，作《归来集》一诗，抒发自己内心的情感，同时在《次韵答行严过访见赠》中，沈尹默通过诗句叙述了当时生活的情形，诗曰：

自笑居桓爱楚狂，归来行径却平常。
字同生菜论斤卖，画取幽篁闭客藏。
欢会底须过赵李，剧谈时复见刘王。
烦君为说闲中事，已足人间一世忙。

次年，沈尹默的弟弟沈兼士去世，思念弟弟的心情溢于言表，此年乔大壮也在苏州自沉，用诗歌书写其心情或许是最合适的办法，有诗曰："君年未六十，霜鬓雪髯髭，行义清门后，文章太学师，词宗戏呼我，名士欲推谁。来往闲丛踪，难忘蜀道时。""醒久少狂语，愁深多妙文。伤心唯白须，失意岂红裙。化鹤终何慕，骑鲸忽此闻，梅村桥下水，名重定因君。"

作诗以外，沈尹默依然保持着对书法的热情，临写诸多法帖，尤其对怀素的小草千字文有所研究（图1-14），以此来使笔锋挥洒更加娴熟细致，同时参透运腕的道理。沈尹默还为很多法帖作了题跋以记录自己的见解：《跋褚登善阴符经真迹大字本》、《山谷草书太白忆是游诗卷跋》、《跋塘雅集右军兴福寺碑》、《跋北魏崔敬邕志》、《题方节庵所藏写经三种残卷》等作题跋。1948年沈尹默的题跋有《杞湖阙东白草书寺书帖册子》、《再跋褚大字阴符经》、《跋南昌夏善昌州所得率更九成宫醴泉铭》。

在革命的征途上，沈先生被肯定过，也被否认过，但他的成就却不可泯灭，其论诗习字都堪为后世所推崇。

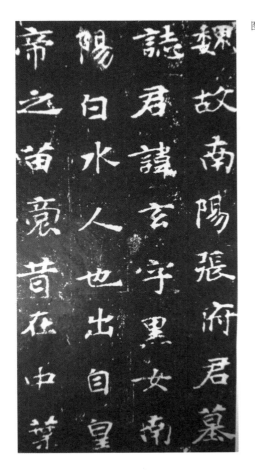

图1-11　《张黑女墓志》局部

图1-12　褚遂良大字
《阴符经》局部

图1-13　沈尹默故居

图1-14　怀素《小草千字文》

三
老当益壮，厚积薄发

　　随着上海的解放，陈毅市长对沈尹默早有耳闻，想聘请沈先生为上海市文物保管委员会会员。于是，在李亚农的陪同下，陈毅市长在百忙之中亲自到沈尹默家中拜访，而且对沈先生说："我拜访上海市高级知识分子，第一个就是你沈老。"可见沈尹默在陈毅心目中的地位。除此之外，沈尹默还曾被聘请为上海市人民政府委员，多次被推选为上海市人民代表以及上海市人民委员会委员等，深得群众的拥护和尊重。新中国成立这一年，沈尹默又创作了《题李石曾所藏六代文献真迹》、《跋明汪西岸至庵两先生书卷尾》、《跋唐光晋所藏郑文公下碑》等题跋。这些作品同时具有文献、书法和文辞三重价值，是沈尹默综合成就的集中展示。

　　1949年后成立了文代会，即中华全国文学艺术工作者代表大会，后改称为中国文学艺术界联合会代表大会，分为中央文代会和地方文代会，沈尹默也参与其中。1950年，根据回忆，他撰写了《回忆五四》，真实记录了当时的点滴。在文学创作的同时，沈尹默不忘中国书法的推广普及，撰写了《谈书法》一文，阐述自己的观点，为当时的书法爱好者提供了很好的建议和参考。同年，沈尹默还将其在重庆居住时期到解放战争前作的所有诗词，选取优秀篇目定名为《秋明室杂诗》（图1-15）及《秋明长短句》，1952年该写本正式印行。四年后，沈尹默与苏联诗人艾德林教授有来往，曾将《秋明室杂诗》及《秋明长短句》写印本赠予艾德林教授。期间的这些年里，沈尹默从未间断过文学创作与书法的练习，1955年在《新民晚报》和《光明日报》上分别发表了《书法漫谈》和《怎样为拼音化准备条件》，而且《书法漫谈》一文在《新

图1-15 沈尹默自题
《秋明室杂诗》

民晚报》上连载近一个月，可见沈尹默对进一步弘扬书法艺术的重视，这在当时产生了很大的影响，一大批有意于书法的青年大受鼓舞，并找到了方向。一年后，沈尹默先后成为上海中国画院的画师、中国作家协会会员，同时在《文汇报》上发表了《关于文化遗产的继承问题》和《关于"锦上添花"的意义》两篇文章。当时正值《学术月刊》创刊，沈尹默成为编辑委员，曾发表众多有关书法的论文，见解独到，概括精辟，如《书法论》一文，以自己的认识来阐释书法诸要素。《学书丛话》也曾在《文汇报》上发表，还有《王羲之与王献之》、《谈谈魏晋以来的主要几个书家》、《书法的今天和明天》等书论著作，对当时以及我们当今的书法发展都产生了影响。

沈尹默的贡献不仅得到了人民大众的认可，就连毛主席也夸沈尹默："工作得好"，但他却谦虚地说："我贡献很少。"在当时，沈尹默得到了很高的重视，1959年，政协顺利召开并闭幕后，周恩来设茶会款待沈尹默等一些年老的委员们，他们谈笑风生，交谈十分融洽。这一年，也正是新中国成立10周年，上海解放10周年，沈尹默为了纪念这一年，作诗《哨遍》等115首作为厚礼在国庆之日赠予中央、赠予祖国、赠予人民。在国庆期间，沈尹默发表了《给海外侨胞公开信》，向世人展示中国这十年来突飞猛进的发展，让世界都知道中国的强大与团结。

年过古稀的沈尹默在事业上成就颇丰，得到了社会各界的认可。1960年，78岁的沈尹默虽年事已高，但其杰出的才干依然享有盛誉，被国务院聘请为中央文史馆副馆长。紧接着，上海市中国篆刻研究会成立，沈尹默自然也参与其中，以"为上海书法篆刻研究会成立讲几句话"为题作了讲话，在大会上被选举为上海市中国篆刻研究会的主任委员。该研究会围绕书法篆刻，在后期曾举办过一系列的书法展览等。沈尹默在书法方面的成就是大家所公认的，在书法展览上，展出了正书、行书、隶书等作品，内容丰富，形式多样，得到好评。沈尹默一生都以写字、作诗为乐事，书法展览中自然少不了赋诗："家家图画

有屏风，每岁烟花一万重。更拂鸟丝写新句，忽惊云海戏群鸿。"除此之外，在1961年这一年里，沈尹默发表了各类文章，大多数内容都是关于书法的，如在《文汇报》上发表了《答人问书法》一文；在《青年报》上刊登了《和青年朋友们谈书法》、《和青年朋友们再谈谈书法》；在《人民日报》上发表了《也谈毛主席书赠日本的鲁迅诗》，此文主要是沈尹默对鲁迅诗的认识和看法，认清其中的内涵，为广大读者读诗提供了很大的帮助。

80岁的沈尹默身体依然硬朗，思维行动依然灵活。是年，他又参加了上海市文联，这是他第二次参加，大会上被选入主席团，成为主席团的一名重要成员。沈尹默在参加文代会时，又被选为市文联主席。事业上取得的成就与沈先生一生的刻苦学习是分不开的，一分耕耘一分收获正体现于此（图1-16）。

沈尹默的八十寿辰备受关注，市文化局也为他举办了个人书法展览。为庆贺八十大寿，沈尹默携全家游览太湖，诗兴大发，作《定风波》一首来纪念此事，词曰："轧轧械轮放艇行，晴风拂水浪微生，欲访陶朱寻故事，谁是？蠡湖今日十分平。远近峰峦迎送惯，湖畔，烟波万顷记初程。八十年光人未老，一笑，携家来此看云横。"感情真挚，记录了当时的心情，同时沈迈士也作画

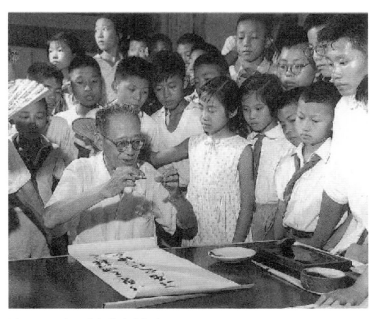

图1-16　沈尹默与书法爱好者

一幅赠予沈尹默为贺礼，画名为《太湖泛舟图》，以画的形式记录了当时一家人游览的场景，形象生动。上海市文化局为庆贺沈尹默八十大寿举办了书法展览，此次展览在上海开幕，受到了社会各界的广泛关注，周总理还曾到上海观看沈尹默的书展，之后请沈尹默作书，沈先生写了两幅《沁园春·雪》，本是想让总理挑选一张，结果总理将两张全收下了。展览中的120件作品可以充分展现沈尹默篆、隶、草、行、楷诸体创作的格局和水准，而且创作形式多样，有诗词、对联、匾幅、扇面等，融合前人优点，加入自己的创见，形成了独特的风格，也体现了沈尹默对书法的驾驭能力。

沈尹默在当时常以诗会友，与汪东、章士钊、陈世宜等人都有来往，经常聚在一起吟诗作对，切磋文章，讨论文学，与这些文学家结下了深厚的友谊。汪东的词可谓气势磅礴，但当有人问是什么原因使其不作诗？汪东却说："章士钊之豪放，沈尹默之飘逸，好诗已被他们作尽，我只好去填词。"

八十多岁高龄的沈尹默依然出现在政治舞台上，没有因为年龄而掩盖住其才华。1963年，他被选为第三届政治协商会议委员、第三届中国文学艺术界联合会委员，参加了全国政治协商会议。次年，沈尹默又参加了上海市人民代表大会，会上被选举为第三届全国人民代表大会代表，赴北京参加了全国人民代表大会。沈尹默一生的政治生活也基本止步于此，对于一位年迈的老者来说，这无疑也是一件让人钦佩的事。

沈尹默一生喜欢书法和文学是众所周知的，即使年事已高，依然阻挡不了他对书法与文学艺术的追求。81岁以后的沈尹默，依然大量发表文章，撰写了《历代名家学书经验谈辑要释义（一）》、《六十余年来学书过程简述》、《书法艺术的时代精神》、《二王法书管窥》、《历代名家学书经验谈辑要释义（二）》等，这一系列文章的发表是沈尹默一生通过学习总结出来的精华，尤其是对书法的认识，为时人所认同，也起到了重要的导航作用。

四 动荡年代，巨星陨落

　　"文化大革命"爆发后，沈尹默由于年事已高，身体大不如前，曾因肠道阻塞而入院接受治疗，切去了十寸肠，虽十分痛苦，但手术很顺利，在医院沈尹默还不忘作词："八十四年虚度，分应了此余生。百年丑树又逢春，着朵花儿俏甚。从此伐毛洗髓，誓将旧染除清，肩挑手做学犹能，一切为了革命。"此词题为《西江月》，字里行间流露出沈尹默坚强的毅力和对革命的信心。出院之后，经过修养，沈先生身体基本恢复，但是"文化大革命"给予他又一次重重的打击，被加以"反动学术权威"的罪名，无论在精神上还是在肉体上都遭到严重的迫害。

　　这一切并不是人们真正想看到的，在全国出版工作座谈会上，周总理曾问过沈尹默的近况，但是"四人帮"在其中作梗，1971年6月1日，沈先生带着抑郁、痛苦与折磨与世长辞。

　　1978年，沈尹默去世后的第七年，经中共中央批准，为沈尹默先生平反，12月29日在上海龙华革命公墓大厅为沈尹默先生开了追悼会，真诚悼念沈尹默先生（图1-17）。

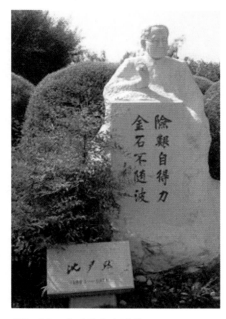

图1-17　沈尹默先生雕像

附

沈尹默生平年表

1883年6月11日，沈尹默生于陕西省兴安府属之汉阴。

1887年，入家塾读书，启蒙老师为年逾七十的不第秀才，爱好诗歌，常以千家诗中名句吟诵。

1894年，开始学习书法，从欧阳询《醴泉铭》（图1-18）、《皇甫诞碑》入手。对叶蔗田所刻《耕霞溪馆帖》最为欣赏，此帖于钟、王以至唐宋元明清诸名家之作，皆略有选取，足资取法。写字的兴趣逐渐浓厚起来。

1896年，沈尹默因背不过书，急至生病，在家疗养，连读《红楼梦》数遍，于李、杜、韩、白等唐人诗歌亦多所诵读。春秋佳日，别无朋好可与往还，时邀兄弟姊妹同作韵语，篇成呈请父亲为评甲乙。

1897年，沈尹默从父命书写三十柄扇面，又从父命把祖父在正教寺高壁上所书赏桂花长篇古诗，以鱼油纸勾下来。

图1-18 《九成宫醴泉铭》局部

1902年，居西安。与蔡师愚相识，又遇仇徕之先生，爱其字流利，心摹手追。当时沈尹默应人请索，即用这种字体。

1903年，沈尹默之父逝世。遂举家离山城，返居长安。

1905年，沈尹默赴日本留学。与其弟沈兼士自费赴日求学。沈尹默少作诗词之存以是年为最早。

1906年，因家庭经济原因，沈尹默无力继续求学，返回陕西居住。是年作诗存稿二十首，词四首，见《秋明集》上、下册。

1907年，沈尹默移居吴兴、杭州。曾在杭州高等学校代课。一日，沈尹默遇见陈独秀，陈一见面即谓："昨天在刘三处曾见你写一诗，诗很好，但字则其俗在骨。"这件事对沈尹默触动很大。遂取包世臣《艺舟双楫》细加研读，照此实践。每日以大狼毫蘸淡墨临写汉碑，一纸一字。是年作诗存稿五首，词三首。

1908年，沈尹默在杭州两级师范学堂任教。与苏曼殊相识，曼殊赠画。是年作诗存稿十二首，词十四首。

1909年，沈尹默在杭州第一中学任教。因兼士之关系，结识鲁迅。又在周梦坡处与陈叔通相识。是年作诗存稿六首。

1910年12月，作诗存稿二十六首，词一首。

1911年，沈尹默为灵峰补梅庵定记，有墨迹影印行世。作诗存稿七首。

1912年春节，杭州工业学校校长许炳坤访见沈尹默，并向北京大学代理校长何燏时推荐沈尹默到北大任教。是年作诗存《破晓》一首。

1913年，到北京大学中文系任教。住在南小街什方院36号，继续坚持临池，一意临写北碑，尤爱《张猛龙碑》，持续三四年（图1-19）。又认真研究杜甫、李商隐、杜牧等诸家诗集。与朱希祖、钱玄

图1-19 《张猛龙碑》局部

同及黄侃等相聚北京。另外，还有周树人、钱稻孙、陈师曾、张稼庭等人。是年作诗存稿一首。

1915年2月14日，诣章太炎先生寓所求教。

1916年，沈尹默在北京医学专门学校任课。沈尹默得元显儁、元彦诸志，暇即临习。到北京后，除写信之外不用行书应酬，多作楷书。

1917年1月，蔡元培任北京大学校长，欲革新北大，沈尹默积极参与。不久，沈尹默在琉璃厂遇陈独秀，沈尹默即向蔡元培推荐陈独秀任北大文科学长。沈尹默在《新青年》上倡导白话诗，并第一个定白话诗，推动了新诗创作。同时坚持研习古典诗词，遍究黄庭坚、陆游、杨万里、二晏等名家词。

1918年，《新青年》成立编委会，由六位教授轮流担任编辑。沈尹默与陈独秀等人为编辑。是年，沈尹默在《新青年》上发表新诗《月夜》、《鸽子》、《人力车夫》、《宰羊》等。

1919年，积极投身"五四"运动，大力支持学生活动。在《新青年》发表白话诗《生机》、《赤裸裸》、《小妹》。是年作词存稿四首。

1920年，在《新青年》发表白话诗《白杨树》、《秋》。《新青年》迁回上海。至此，沈尹默与《新青年》的关系告一段落。北大规定教授任满七年可以出国进修一年，沈尹默的申请在评议会上通过。

1921年，沈尹默去日本西京大学进修，与郭沫若相识。十月辑《曼殊上人诗稿》，由亚东图书馆写本印行。

1922年，兼任北京女子高等师范学校教授。

1924年，北京女子高等师范学校校长许寿裳被迫辞职，新任校长反对新文化，遂有拒杨风潮爆发。沈尹默积极支持学生的正义行动。

1925年5月27日，沈尹默与周树人、钱玄同等教员联名在《京报》发表《对于北京女子师范大学风潮宣言》，公开支持女师大学生的正义斗争。女师大临时在西城宫门口南小街举行开学典礼，沈尹默义务授课。

1926年，刘半农点校唐韩偓《香奁集》，沈尹默作序，由北新书店出版。

1927年，手书《秋明小词》稿本二卷。

1929年，沈尹默任河北省教育厅厅长。所作诗词辑为《秋明集》，上、下二册，由北京书局出版。

1930年，沈尹默开始致力于行草，曾遍临褚遂良传世诸碑。购得王献之

《中秋帖》（图1-20）、王珣《伯远帖》及王羲之《丧乱帖》（图1-21）、
《孔侍中帖》（图1-22）等帖照片，眼界顿开，书法大进。作《春蚕词》一卷。

1931年，辞去河北省教育厅厅长职务，返回北京大学任教。

1932年，沈尹默任北平大学校长。后因反动政府开除学生，沈尹默愤然辞
去校长职务，即行离校。年底居上海环龙路，任中法文化出版委员会主任，兼
孔德图书馆馆长。

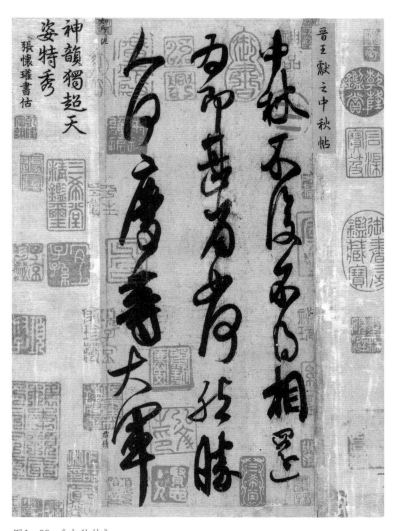

图1-20 《中秋帖》

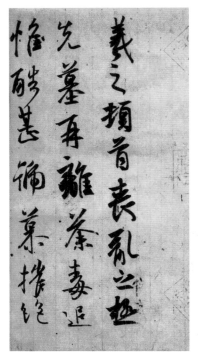

图1-21 《丧乱帖》

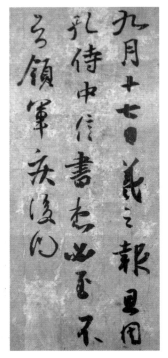

图1-22 《孔侍中帖》

　　1933年，沈尹默工作之余研习书法，选出一百幅精品，真、草、隶、篆四体皆备，举办了第一次个人书法展。

　　1937年，郭沫若从日本秘密回到上海，与沈尹默往从甚密。吴湖帆、陈定山为沈尹默题字，沈尹默写了题为《湖帆蝶野各为拙书卷子题句》以报之，这是沈尹默最初的论书法诗。

　　1938年，沈尹默与徐悲鸿在汪亚尘设的宴会上相聚，饭后，徐悲鸿画竹赠予沈尹默。从1933年到这一年，沈尹默在褚遂良身上用力很大，分析了褚遂良晚年所书《雁塔圣教序》与《礼器碑》之间的血脉关系，也认清了《枯树赋》为米芾书所从出。在学褚遂良的同时，沈尹默也间或临习陆柬之、李邕、徐浩、贺知章、孙过庭、张从申等唐人名家书作以及五代杨凝式的《韭花帖》和《步虚词》、李建中《土母帖》、薛绍彭《杂书帖》及赵孟頫、鲜于伯机等人的法书墨迹，尤对唐太宗《温泉铭》用力较深。沈尹默书法崇尚二王，平生所学多得于此。

1939年，吴梅卒，沈尹默以诗挽之。钱玄同卒于北京，沈尹默亦有诗挽之。下半年，日寇侵占上海，沈尹默前去重庆，中法文化出版委员会及孔德图书馆的职位亦因抗战而告一段落。从1932年至1939年，沈尹默担任八年主任及馆长期间，出版了大量书籍，介绍了很多法国名著及中国作品，郭沫若、李亚农等著作在此出版。郭沫若的《石鼓文研究》就曾在1939年由中法文化出版委员会出版，沈尹默亲自为此书撰写序言。7月18日，沈尹默在重庆赋《玉楼春》一首寄褚保权。同年，作论书诗《题群玉堂米帖》、《与豫卿夜话因赠》、《柬植之》等。

1940年，沈尹默居成都、重庆。于重庆时，住在上清寺考试院陶园之鉴斋，并有六言诗咏鉴斋。沈尹默应于右任邀请任监察委员。11月，沈尹默在成都为张傅泉的《张廉卿手写文稿》题跋。汪旭初卧病，沈尹默邀至自己家中予以照顾。此时，与沈尹默交往的词人有乔大壮、陈世宜、汪东、叶元龙、章士钊、曾履川、潘伯鹰等（图1-23）。同年，作论书法诗《观履川家二音子作大字因赠》、《劝履川学书》、《学书一首叠竟字韵》。

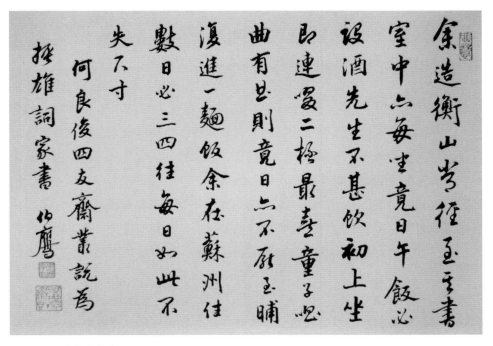

图1-23　潘伯鹰书法

1941年，沈尹默得谢稚柳自敦煌千佛洞来书，言壁间书画之胜，沈尹默因取其语赋寄稚柳。

1942年，沈尹默在重庆曾家岩借地营屋以卜居，室名为"石田小筑"。沈尹默卧病住院时作《病室中吟》。

沈尹默将1940年8月11日至1942年2月10日所作词编成一卷，名为《念远词》。同时也写了一些曲子，但未结集。是时，沈尹默钻研四声长调，于柳永、秦观、苏轼、辛稼轩诸家之词亦时喜唱诵。观谢稚柳画展，并作诗相赠。

1943年，撰《执笔五字法》，讲清了五字执笔法与四字拨镫法的混淆，当时沈尹默对书法的体会与认识已可于此文中见之，这是沈尹默的第一篇论书著作。同时，沈尹默到张大千的大风堂观赏唐太宗等人墨迹，观后有诗。是时，山城生涯清苦，山河破碎，骨肉分离，沈尹默切盼国土早日统一，寄情吟咏，题《石田小筑》五首。沈尹默居重庆以后，时时把玩米芾法帖，对帖中"惜无索靖真迹，观其下笔外"一语有所领悟。这个"下"字就是从来所说的用笔之法。不懂"下"笔，笔锋就不能中，牵丝亦不对头，笔势往来就不合。明白此中道理，再着手随意临写历代名家法书，就容易上手。临习八柱本兰亭三种，但嫌拘束，未能尽其宽博之趣，遂补临《张黑女墓志》以救此病。

1944年，《世界美术大辞典》主编荷兰高罗佩先生称沈尹默为民间第一大书家，并撰对联一幅求教于沈尹默。是年，沈尹默为许寿裳书鲁迅诗。

1945年，沈尹默就词的问题给马一浮写信，发表见解并酬词四首。又资助马一浮《复性书院丛书》，将1942年至是年所作词集成一卷，名曰《松壑词》。年底，得沈迈士诗，次韵写怀，有"两脚终当踏九州"之句以盼东归。作论书诗《题伯鹰书评五绝句》。题跋有《题张镜轩所改熹平石经春秋残石拓本》、《题庞镜塘藏汉刘熊碑》、《跋枯树赋》。

1946年3月14日，高罗佩书宋马子才《燕喜亭诗》草体再次求教于沈尹默，其夫人水世芳在后面小楷释文。抗日战争胜利后，沈尹默东归，住上海虹口区海伦路。10月以后所作诗为《归来集》。三年间，沈尹默以鬻书自给。是年作《跋王石谷仿巨然山水》。

1947年，弟兼士卒，沈尹默写哭弟诗七律二首。乔大壮于苏州自沉，沈尹默以诗写悲思。沈尹默与沈迈士合作在南京路大观楼举办书画展览，颇得观众好评。是年，沈尹默游杭州、苏州，皆有诗作。又临写很多经典法帖，尤致

力于怀素小草千字文，师其使毫行墨之精微，以明腕运之妙理。沈尹默题跋有《跋褚登善阴符经真迹大字本》、《山谷草书太白忆是游诗卷跋》、《跋塘雅集右军兴福寺碑》、《跋北魏崔敬邕志》、《题方节庵所藏写经三种残卷》。

1948年，夏敬观为沈尹默《秋明长短句》作序。是年，沈尹默题跋有《杞湖阆东白草书寺书帖册子》、《再跋褚大字阴符经》、《跋南昌夏善昌州所得率更九成宫醴泉铭》。

1949年，上海解放不久，李亚农陪同陈毅市长访问沈尹默。陈毅在上海访问的知识分子中，沈尹默为第一人。陈毅即聘请沈尹默为上海市文物保管委员会委员。之后，中央人民政府聘请沈尹默为上海市人民政府委员。此后历届被选为市人民代表及市人民委员会委员，历届政治协商委员会委员。是年题跋有《题李石曾所藏六代文献真迹》、《跋明汪西岸至庵两先生书卷尾》、《跋唐光晋所藏郑文公下碑》。

1950年，沈尹默参加上海市第一次文代会，撰写《回忆五四》。

1951年，沈尹默撰《谈书法》一文，有《跋翁松禅临平原李玄靖碑》。沈尹默将新中国成立前所作诗词选写一通，为《秋明室杂诗》及《秋明长短句》。

1952年，沈尹默自做寿诗一首。是年，《秋明室杂诗》及《秋明长短句》写本印行。沈尹默题跋有《题徐平羽所藏明人手札》、《跋徐平羽藏郑板桥自叙册子》。

1953年，沈尹默题文怀沙离骚今译《减字木兰花》一首。

1954年，沈尹默再题沈祖棻《涉江词》诗五绝句。

1955年，《书法漫谈》在5月8日至30日于《新民晚报》上连载。又在《光明日报》发表《怎样为拼音化准备条件》。

1956年，会见苏联诗人艾德林教授，并以《秋明室杂诗》、《秋明长短句》写印本奉赠。上海中国画院筹建，沈尹默积极参与其事。上海中国画院成立之后，沈尹默被聘为画师。9月13日当选为中国作家协会会员，会员还有冯文炳、朱光潜、沈从文、陈梦家、章迁谦、许钦文等三十一人。10月，沈尹默参加李后主词论。沈尹默贺国庆并赋诗一首，发表在《文汇报》上。同年又在《文汇报》上发表《关于文学遗产的继承问题》及《关于"锦上添花"的意义》两文。新作《鲁迅生活中的一节》，刊于《文艺月报》。题跋有《为叔藏

通君笔拓跋》。

1957年，《学术月刊》创刊，沈尹默为编辑委员。在《学术月刊》上，沈尹默发表《书法论》一文，系统地论述笔法、笔势和笔意。其阐述透辟，起到了很好的引导作用。

1958年，观四川省革命残废军人教养院课余演出队表演，赋诗四首为赠，并有《学书丛话》刊载在《文汇报》上。同时撰写了《王羲之和王献之》、《谈谈魏晋以来的主要几个书家》、《书法的今天和明天》几篇重要文章。沈尹默应邀演讲《陶渊明及陶诗》。

1959年，沈尹默为全国政协委员，在会议期间，毛主席鼓励了沈尹默。4月29日政协闭幕，周恩来设茶会款待老年委员，精诚相接。沈尹默赋诗一首呈座上诸公。上海解放10周年之际，沈尹默作《哨遍》一首为纪念，又作了《回忆上海解放时情事三绝句》。国庆吉年，沈尹默作诗115首向中央献礼。

1960年，沈尹默被国务院聘请为中央文史馆副馆长，同时被聘请为副馆长的还有陈寅恪、谢无量、徐森玉等。国庆节，沈尹默发表《给海外侨胞公开信》，宣传国内突飞猛进的建设。

1961年1月1日，沈尹默在《人民日报》上发表了《也谈毛主席书赠日本的鲁迅诗》，全面正确地解释了鲁迅诗的内涵，帮助引导读者对此诗的认识。同月，沈尹默观看了京昆实验剧团建团演出，俞振飞、言慧珠培养了新一代京昆演员，欣喜之余，赋诗为祝。4月8日，上海市中国书法篆刻研究会成立，沈尹默出席了大会。在会上，沈尹默作了《为上海中国书法篆刻研究会成立讲几句话》为题的发言，被选为该会的主任委员。会后举行书法展览，沈尹默展出正、行、隶等作品。同年，《答人问书法》发表在《文汇报》上；《和青年朋友们谈书法》、《和青年朋友们再谈谈书法》均刊载在《青年报》上。

1962年，沈尹默参加第二次上海市文联大会，被选入主席团，在文代会上，又被选为市文联副主席。6月，沈尹默八十大寿，全家出游太湖，沈尹默作《定风波》词为纪念。其后，沈迈士画《太湖泛舟图》为沈尹默贺寿。是年，《谈中国书法》发表在《光明日报》上。沈尹默写习字帖《甲种本大楷习字帖》、《小楷字帖——毛主席诗词二十一首》，由上海教育出版社出版。12月，沈尹默出席西泠印社召开的六十周年社员大会，即席赋《水龙吟》一首以志盛况，并留印以为纪念。年底，上海市文化局为沈尹默举办书法展览，

中国新闻社为此报道说：为中国著名的书法家沈尹默先生八十寿辰举办的沈尹默先生书法展览最近在上海揭幕以来，受到各界人士的欢迎。在展出的120件作品中，有沈尹默先生用篆、隶、行、草和楷书各种字体书写的诗词、对联、匾幅和扇面题诗等。沈尹默14岁开始习字，六十多年来会通前代各名家书法，形成了自己独特的风格。沈尹默晚年欣逢盛世，老而弥笃，他担任上海书法篆刻研究会主任委员。他不因年老而满足已得的成就，现在仍然继续努力习字，精益求精，同时致力于推广和提高书法艺术。去年他出版了供青少年习字用的《大、小楷习字帖》，目前他正在撰写《历代名家学书经验谈辑要释义》巨著，完成了一部分已由《光明日报》刊登。周总理在上海看了沈尹默的书法展览，并请他作书，沈尹默欣然写了二张《沁园春·雪》，请总理选择，周总理两幅全收下。

1963年，汪东卒于苏州，沈尹默以诗挽之。是年，沈尹默被选为第三届政治协商会议委员和中国文学艺术界联合会第三届全国委员。撰《历代名家学书经验谈辑要释义（一）》，由上海教育出版社照写本影印出版。又为《马叙伦墨迹选集》写序。撰写《六十余年来学书过程简述》、《给文物出版社同志一封信》。杜甫诞辰1250周年纪念，沈尹默作五律一首，刊登在《光明日报》上。毛泽东主席七十大寿，沈尹默填词为祝。年底，赴京参加全国政治协商会议。在会议期间，撰写了《书法艺术的时代精神》，并刊于《北京晚报》上，次日，由《人民日报》转载。在北京时，陈毅副总理约沈尹默及马一浮、熊十力两老，与夏承焘、傅抱石先生等小聚，席间谈笑纵横，所获良多。

1964年9月14日，日本丰道春海书法展览在沪揭幕，沈尹默与郭绍虞、丰子恺等出席开幕式。9月26日，在上海市五届一次人代会上，沈尹默被选为第三届全国人民代表大会代表。12月，沈尹默赴京出席全国人民代表大会。

1965年，《二王法书管窥》由上海教育出版社照写本印行。沈尹默书法在湖州展出。《兰亭序》真伪问题引起争论，沈尹默作了多首有关兰亭的诗，与赵朴初互有唱和。撰写《历代名家学书经验谈辑要释义（二）》，发表于香港《大公报》、《艺林》周刊。

1966年1月，沈尹默为《文史资料》撰写《我和北大》。2月，沈尹默因肠阻塞入华东医院进行开刀治疗，手术成功。2月20日，沈尹默在病室中口占《西江月》一首。出院后至杭州疗养，客大华饭店。夏承焘寄词《减字木兰花》一

首，沈尹默随写《减字木兰花》二首答之。6月，沈尹默返回上海，身体恢复如旧。不久沈尹默即遭到"四人帮"的冲击，所有作品被抄，化为灰烬，还被扣上"反动学术权威"帽子，在精神上、肉体上俱受折磨。

1967年，马一浮卒于西湖，沈尹默含泪吟诗纪念一代儒宗。

1971年，周恩来总理在全国出版工作座谈会上询问沈尹默近况，但"四人帮"对总理指示拒不传达。相反，对沈尹默进行残酷迫害。6月1日，沈尹默带着满怀抑郁的心情在上海与世长辞。

1978年，经中共上海市委批准，为沈尹默平反昭雪，开追悼会。追悼会于12月29日在上海龙华革命公墓大厅举行，市革命委员会副主任杨恺主持，市革命委员会秘书长致悼词，参加者约五百人，各地致电致函者为数甚众。

第二章 佳作赏析

一 临作

此作为沈尹默《临孟法师碑铭册页》局部（图2-1），写于1945年。《孟法师碑》全称《京师至德观主孟法师碑》，是唐代褚遂良的早期楷书作品，虽没有《雁塔圣教序》笔法之活泼，但点画用笔变化颇丰，其楷法已渐趋成熟（图2-2）。是碑有欧书之刚健，又有虞书之风神，亦不乏汉隶之古朴。王世贞评此碑曰："波拂转折处无毫发遗痕，真墨池中至宝也。"

沈尹默楷书多从褚体与欧体得法，这幅作品则是他融多家之风的临作，取碑中之精髓，加以独特的见解，使作品清爽劲利，实为可贵。点画用笔很好地遵循了原碑，圆笔多于方笔，刚劲敦厚，无碑刻呆板之痕。许多字转折之处大都自然，无刻意造作之嫌，浑然天成，如"閒"、"高"、"爲"、"書"等字。横笔的处理上也略显独特，大部分起笔的顿笔动作都较为突出，如"方"、"高"、"真"、"不"等字。撇、折钩收笔处大都出锋，如"化"、"乙"等字，加强了笔画间的呼应和流动性。这些与原碑都大相径庭，展现了沈尹默笔墨的表现力。此碑的一大特点就是带有隶意，而沈尹默在行笔之时也注意到这一特征，捺笔多带波挑之韵味，如"人"、"冬"等字，典雅古朴。笔画干净利落，处处可见沈尹默笔法之精熟细腻，也是其多年不断临习与创作的结果，用笔的轻松与随意体现在每一点画的书写中，流露出率真坦然之气。

结体大都取纵势，对原碑字形并无过多意变，如"靈"、"閒"、"高"，但其中也有些调整，碑中"方"、"成"字较宽扁，而作品中两字则与其他字相统一，反倒更为和谐。字形规整，并无任何偏斜，其驾驭结构的平衡能力跃然纸上。

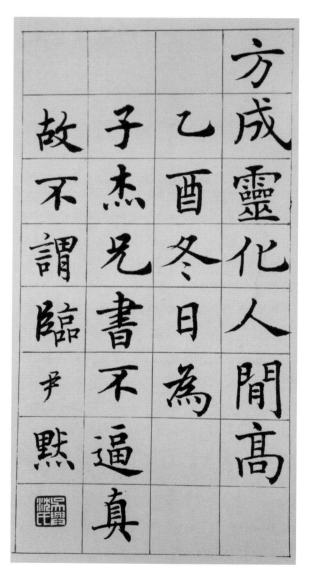

图2-1 沈尹默《临孟法师碑铭册页》局部

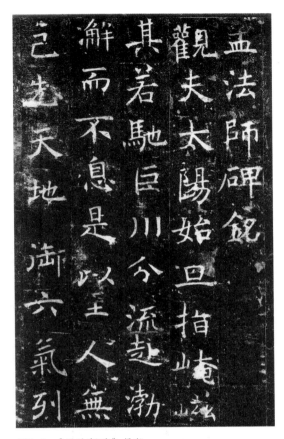

图2-2 《孟法师碑》局部

　　全作虽有朱纹线格，却又丝毫不觉拘谨，原碑中，"方"与"成"字距较近，而沈尹默观察入微，处理此处仍不乏精致。字落格中，力求重心平稳。通篇笔法、结体协调，气韵一致，可见其对碑帖的把握能力。

　　台湾大学教授傅申先生在《民初帖学书家沈尹默》一文中说"楷书中我认为适合他书写的，还是细笔的褚楷，真是清隽秀朗，风度翩翩，在赵孟頫后，难得一睹。"用其论此作，再好不过了。

　　沈尹默早年多临隶书，《临张迁碑》为其中之一，隶书创作也多取法于此碑，作品为数不多（图2-3）。同行、楷书相比，沈尹默的隶书也颇有一番风味。

　　《张迁碑》（图2-4）历来被视为汉隶方正美的典范之作，为后人所临习。

图2-3　沈尹默《临张迁碑》局部

沈尹默此作可谓别具风格，更多地突出了"方"，且多了一些规整，继承了汉碑之传统。其点画用笔，多取方势，起笔和收笔也多以方笔为主，圆润为辅。例如，"孝"、"时"、"骞"等横画较多的字，每一笔都各具姿态，不尽相同。再者是点画的顿挫、提按有致，突出了用笔的质感，每一个细节无不透露出沈尹默对此碑独特的见解。方格对波磔的处理有一定的影响，很多雁尾因此而未能充分展开，在这一点上，通篇的处理是统一的。"张"、"荒"、"世"等字在方正中穿插略有弧形变化的拨挑之笔，静中有动，饶有趣味。总体看来，沈尹

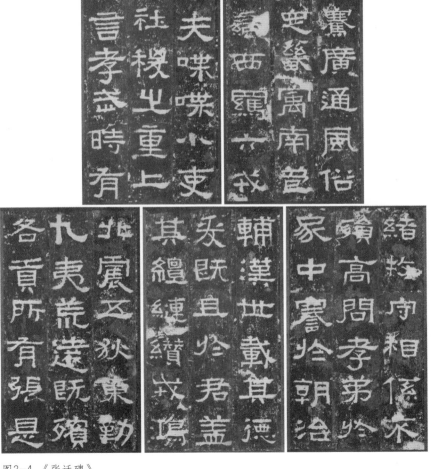

图2-4 《张迁碑》

默在此作中意在寻求一种变化，在避免僵硬的同时，更好地融入了清新秀逸的特质。

除笔画之方势外，就是其结体的方正峻严，首先是方框结构，如"俗"、"君"、"各"中的"口"，都施以严密的方形。再者是其字形，大多也是方形结体，"南"、"且"、"德"、"牧"等字都是其中代表。"正"在此作中也尤为明显，一是笔画的平正，不敧不斜、不倾不侧，保证字形的平衡；二是左右对称，像"勤"、"相"、"既"等字，左右空间基本平衡。又如"各"、"风"、"高"等字也有着无形的中轴线，更显稳重。墨痕浓淡，一一可按。落款分为两行，第一行用小隶书很好地与作品保持一致，第二行的小行书与印章恰如其分地填补了作品空隙，增强了整体感与空间感。

客观讲，就书体相比较，隶书不是他的擅长，从此作看，沈尹默写汉碑的方法是基本按照写唐碑的方法来的，清人手下对汉碑的表现手法并没有影响到沈尹默（图2-5）。

《临郑文公碑》写于1962年，纵52厘米，横67厘米，现收藏于沈尹默故居（图2-6）。这是沈尹默晚年的临品，整体上基本遵从原帖，并没有太多发挥，在巧妙把握原帖精髓的同时又不失自己的理解和卓见，风格属端庄一路，以自然取胜。

图2-5 何绍基《临张迁碑》局部

然高宜沉默恥

為傾側之行不

与俗和絕扵趣

向之情常慕晏

平仲東里子産

之為人自以為

博物不如也

臨鄭道昭字

尹默

图2-6　沈尹默《临郑文公碑》局部

图2-7 《郑文公碑》局部

《郑文公碑》是北碑系统的佳作代表之一（图2-7）。与北魏大多粗犷的碑志墓铭相比，《郑文公碑》显得雍容古厚，博大逸宕，因此沈尹默在临写时尤为注意对点画用笔和结体取势规律的把握。康有为曾评价《郑文公碑》为"魏碑圆笔之极轨"。沈尹默抓住了这一运笔特征，用笔浑厚，雄强圆劲，笔意饱含篆籀妙趣，如"高"、"爲"、"東"、"慕"等字，北碑的古朴拙劲依然显现可见。笔触圆润充实，无险侧之意，在平直之上表现灵动，笔画的粗细并没有明显的对比变化，但却无草率呆滞之态。相比于原帖，沈尹默在些许起笔和转折处明显地进行了方笔的处理，甚至出现了不少露锋，如"高"、"側"、"絶"、"向"、"自"等，这大概与沈尹默精于北碑研究有一定关系。

此临作基本遵循了原碑的结构特点，结体宽博舒展，气魄雄伟，或以侧得妍，或以正取势，字形体势大多外拓，结构安排较为宽绰，单个字的空间分布规正平均，如"側"、"傾"、"情"、"慕"等字左中右三部分的距离以及横画间的空间分布稀疏平均，书势横通，看似沉稳平正实则姿态多变，于端庄雄强中复含秀丽疏朗，于稳健浑厚中蕴蓄奇肆飞扬。

沈尹默运用了单字画格的处理方式，把每个字都规矩整齐地布置在相对应的空间里，但却不失行气的贯通以及承上启下的连络呼应，使得全碑的行间字距基本均整却无一处呆板。作品最末"临郑道昭字"五字与正文格调气韵相一致，这也显现出了沈尹默对《郑文公碑》的把握和理解是非常到位的。左下角一格里的阴文印"沈尹默印"和"尹默"紧凑相依，相映成趣。

沈尹默临《苏轼黄州寒食诗卷跋》基本遵从了黄山谷原作的空间布局、字形架构，一定程度上弱化了黄氏用笔起伏提按之法。总体风格与原作相比，更加含蓄内敛（图2-8、图2-9）。

《黄州寒食诗卷跋》是黄庭坚写在苏轼《黄州寒食诗帖》后的跋语，历来被世人所珍视，两个部分相得益彰，交映生辉，合称"双璧"。《黄州寒食

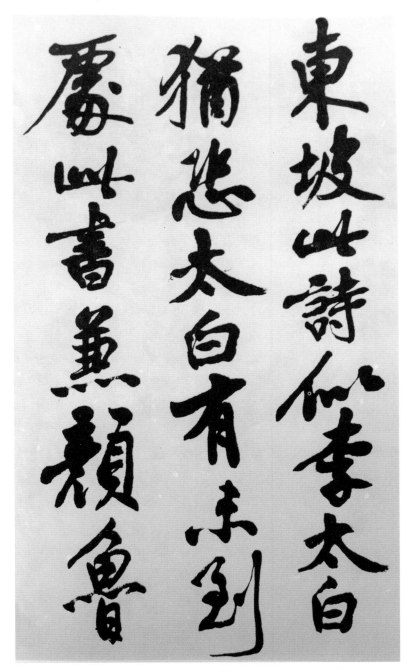

图2-8 沈尹默临《苏轼黄州寒食诗卷跋》局部

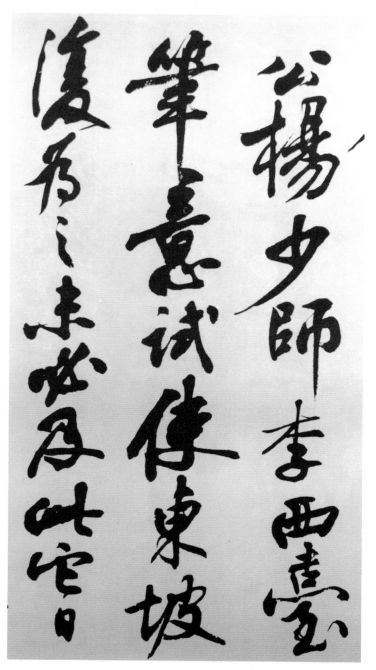

图2-9 沈尹默临黄庭坚《寒食帖跋》局部

诗卷跋》中表现出了鲜明的"黄氏"特点：点画布置、笔画穿插，构造黑与白的独特关系；用笔圆浑劲爽，且富有弹性，主笔提按起伏明显；中宫紧蹙，四周舒展，形成鲜明对比；一行字中，忽左忽右，行轴线摆动明显，却无失于秩序，字与字之呼应连带，浑然一体（图2-10）。

沈老临作的字形构造，与黄山谷原作别无二致，足见沈老精准的控制能力。对原作中波势明显的横画用笔做了不同程度的收敛。与原作大开大合的字势相比，沈老更加注意开张的幅度。对于欹侧太过的点画也做了相应的调整。原作中有不少点画穿插的字组，使之连成一体，如"似李"字组、"复为"字组、"东坡或"字组，临作中的"似"开合幅度较小，便自然而然地顺势改变了这一字组的组合状态。在整体布局上，沈尹默的临作更加工稳，视觉感受上没有原作那么大的冲击力。

从流畅、娴熟的笔触就可以看出沈尹默对二王书法用功之深。字形体态流便轻灵，用笔提按顿挫，虚实映带交相辉映，劲健秀逸，率真生动，实不愧近代入二王堂奥之佼佼者。

《得示帖》（图2-11）为唐代摹拓墨迹，勾填精良，神采奕奕。与《丧乱帖》、《二谢帖》连成一纸，纵28.7厘米，横58.9厘米，称为"丧乱三帖"。收藏于日本宫内厅三之丸尚藏馆。《得示帖》实则是王羲之回复给友人的信札，便有了随性自然、率意而为的特点。

沈尹默所临《得示帖》给人一种不似临更似写的感受，提顿、虚实、缓疾、轻重都已了然于胸（图2-12）。书写节奏张弛有度，流畅纵逸。用笔方圆结合，集疏朗稳健与妍美婉丽于一体。字组的连绵不断与其他字形形成了对比和照应关系。映带关系的不同组合，表现了同一局部内节奏变化的丰富性。很多字在承袭原帖左收右放的姿态的基础之上，稍加调整，如"雾"字，原帖中"雨"字头收得很紧，沈尹默在临摹时调整了"雨"字头的位置和大小，使整个字形更加匀称，这也是沈尹默书法的特点。

执笔方式和纸张性质的不同决定了我们的临写绝无可能与该帖迫似。沈先生当然通晓这一道理，在遵循原帖风貌的基础上，更尊重用笔的自然和应势。这是我们学习古人一定注意的地方。此作，沈老生动的给我们诠释了这一道理。

沈尹默所临《兰亭序》，行笔流利，点画自然，轻松畅快，并无刻意追求模仿原帖意气飞扬之态，毫无矫揉造作之嫌（图2-13）。

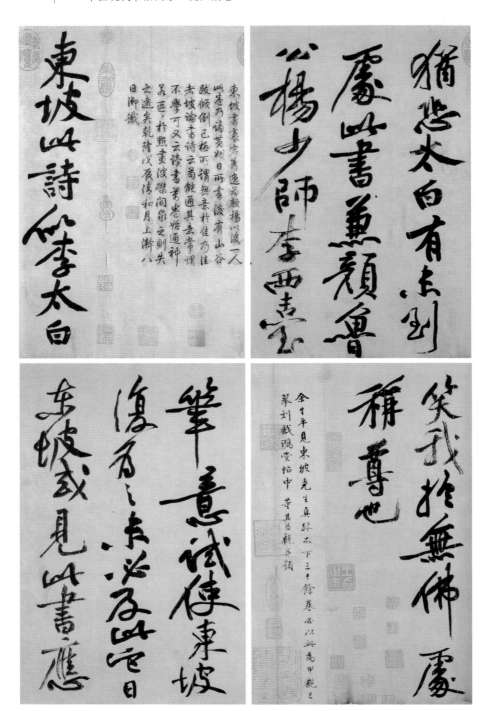

图2-10 黄庭坚《黄州寒食诗卷跋》

图2-11　王羲之《得示帖》

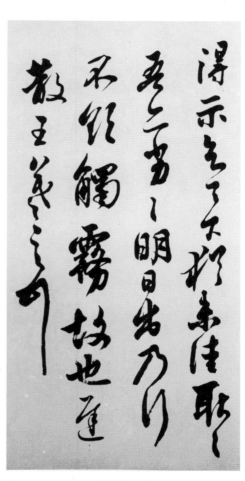

图2-12　沈尹默临《得示帖》

图2-13-1 沈尹默临
《兰亭序》（一）

图2-13-2 沈尹默临《兰亭序》（二）

图2-13-3 沈尹默临《兰亭序》（三）

　　《兰亭序》即《兰亭集序》。《兰亭集序》又名《兰亭宴集序》、《兰亭序》、《临河序》、《禊序》和《禊帖》。东晋穆帝永和九年（353年）三月三日，王羲之与谢安、孙绰等四十一位军政高官，在山阴（今浙江绍兴）兰亭"修禊"。酣饮兴起，会上各人做诗，王羲之为他们的诗作序文手稿（图2-14）。

　　此幅临作足见沈老于王羲之用功之深。虽然很多地方作了调整，尤其是字形大多有易长为方的趋势，但是字形大小、开合、缓急等笔画状态淋漓尽致，点画精美，丝丝入扣，节奏变化自然而流畅。字与字之间的呼应很多在空中完成，气脉贯通。这件作品无疑是我们学习王羲之风格的一个跳台，沈先生的很多处理思路是我们需要仔细思考、消化的。有一点是我们应该清楚的，神龙本《兰亭序》是摹本，不是写的，它只是尽力还原原作状况的复制品，只是在真迹无从寻找的条件下它更显得弥足珍贵。从这件临作上，我们可以感受到一种生动，这是再高水准的复制品也无法达到的。客观地说，从整体状况看，沈先生的初衷还是尽量靠近神龙本的情状，对全帖烂熟于心的掌握以及对王右军笔法的深刻理解才使得他能够在贴近形似的情况下高妙地再现书写的自然生动。这一点是我们学习这件作品最应该得到的指导！

　　杨凝式在书法史上被看作承唐启宋的重要人物。其传世4件作品，面目各一。《神仙起居法帖》就是其中的一个，纸本，纵27厘米，横21.2厘米，内容为古代医学健身的按摩方法，文体近似口诀（图2-15）。

　　较之原帖，沈尹默在杨凝式的用笔特点、字形结构的基础之上，加入了自己独到的见解和体会，在古人的基调上融入了沈氏风格（图2-16）。

　　从细节不难看出，沈先生依然是尽量贴近原帖以求形神之兼备。这件作品临写的难度极大，一来是有些地方很不清晰，二来是杨凝式长于字形结构的变形，有些甚至是违反常规的展蹙，以此来丰富整体的变化，做到所谓稳中寓奇。不得不说，在众多作品中，这一件对沈先生的挑战很大，因为它与沈氏风格相差太大。可以看出，沈先生对原作笔法的体会是很到位的，基本将原帖的风貌韵致表现出来了，东倒西歪，错落有致，又不失整洁疏朗之貌。与原帖相比，大多数字形较为收敛含蓄，字形开合幅度略小如"仙"、"处"、"胁"、"快"等字。

　　细观此作，我们一方面可以由此而窥得杨凝式笔法之端倪，更重要的是看到了沈先生对传统经典继承的态度。包容的审美情怀和宽博的眼界是一个书家最终成功所不可缺少的品质。

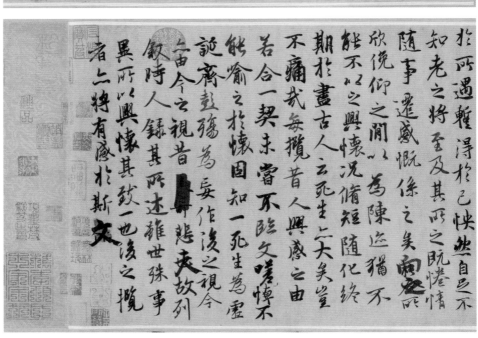

图2-14　神龙本《兰亭序》

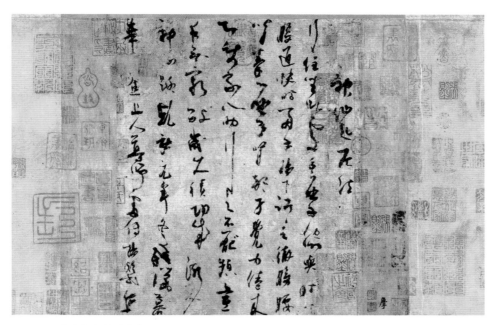

图2-15　《神仙起居法帖》

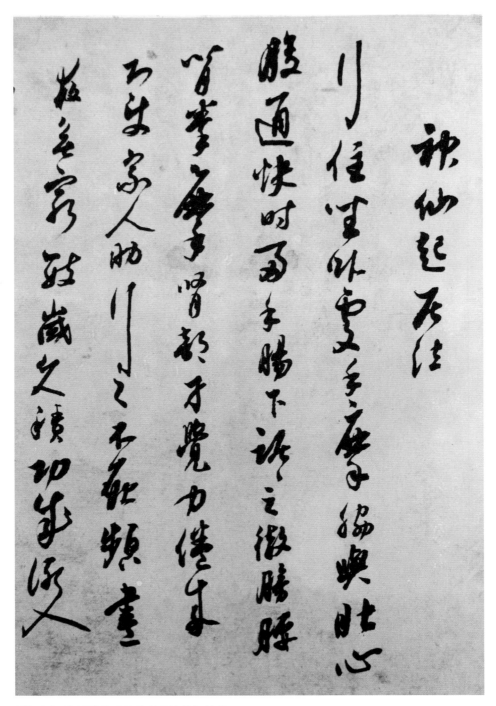

图2-16　沈尹默临《神仙起居法帖》局部

二

篆

书

沈尹默传世篆书作品并不多。相对来说，篆隶也并非他擅长的书体。把精力更多地放在了楷书和行草书上，因而篆书基本就是偶尔为之的遣兴之作而已。从路数看，基本是以传统的玉箸篆为主，间以清人笔法（图2-17）。从整体格调看，作品还是一贯的严谨精到，这是沈尹默书法的精神所在，是贯穿于各种书体的主线。

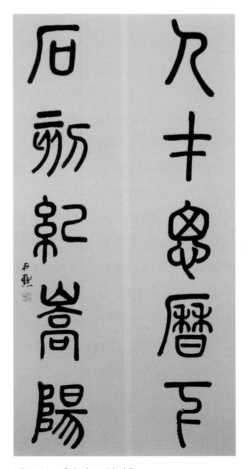

图2-17 《人才石刻联》

三

隶

书

　　图2-18的隶书对联纵长93厘米，横长13厘米，现藏于沈尹默故居。此作无论是点画用笔还是章法布局都处理得较为灵活，某些地方夸张的对比更如点睛之笔，为整个幅面增添了几分精致生动之姿。

　　沈尹默传下来的隶书作品不多，其中当然是有其不以此为胜的原因，但我们从这件作品也能看出他对隶书的理解。沈尹默对墨迹是最为推崇的，这种观点也是他那一辈大书法家的共识。所以，沈尹默对隶书的研究更看重墨迹，看重书写的原貌，因而对汉简书法是比较留意的。这种重视也体现在他的作品之中。这件对联的笔法带有很浓的汉简味道，并没有沿着清人的办法去表现汉碑的风神，而是选择了突出书写的自然状态。小到起收笔，再到转折的搭接方法等都是汉简的思路。每个字的笔画间呼应衔接得较为随意轻松，留有自然空隙恰到好处，率真疏朗。字形点画的粗细对比强烈，巧妙的结体取势间的对比和呼应使得整幅作品显现出一种强烈的跳跃感。例如"牛"、"門"、"江"笔画丰厚饱满，波法平整，重心高举，下方散开。而"象"则质朴秀朗，清劲秀丽。字与字之间的动势出入微妙之间，妙趣横生，波挑翩翩，动静有致。

　　落款并没有采用一般的方式，而是在每一联的下面，上款为"丙三先生正"，第二联的穷款为"尹默"。

　　沈尹默的楷书多取法于欧阳询和褚遂良，避短扬长，融会贯通，自成体段。尤其是在楷书临作中，表现得尤为突出。遍观沈老的楷书作品，清隽秀朗，令人神往。用笔劲健有力，而无雄强乖戾之气；笔画逸气飞动，却毫无妖

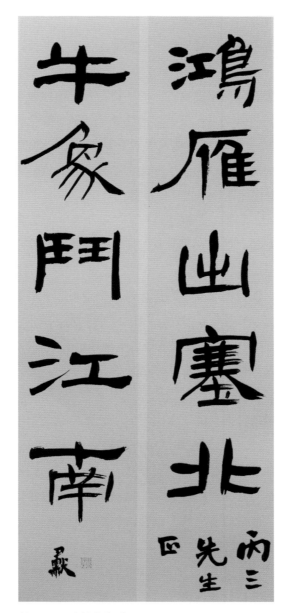

图2-18　鸿雁牛象联

媚妖娆之感，比褚体少了一分妍丽，比欧体多了一分灵动。结构布局亦讲求精准，虽不似欧体一般结体险峻，却也比平稳宽博的体势严整许多，不失端庄与典雅。

沈老所临《倪宽赞》，又称作《兒宽赞》，原作纵长24.6厘米，宽170.1厘米（图2-19）。

原作末尾虽落有"臣褚遂良書"的字样，但是与褚遂良《雁塔圣教序》、《孟法师碑》等帖的风格出入很大。用笔单一，缺少变化，极强调用笔起收之提按停留（图2-20）。沈老在临习《倪宽赞》时，一改原作的面貌，多用方笔，一定程度上削弱了原作圆润的气息，尽显刚强之气。笔触扎实富于变化，较之原作中粗细变化的单一程式略显丰富。

原作中，"方"、"皋"、"唐"、"下"、"年"等字的笔画多是起笔沉重、收笔轻佻；捺笔多肥美，如"严"、"数"、"洛"、"奉"、"使"、"張"等；撇画略瘦，如"朔"、"应"、"助"、"朱"、"歷"、"騫"等字。沈老有意地增加了横画、撇画的厚度，使得笔画的节奏变化趋于平稳。沈老笔下的线条，不似原作中的光滑，而多了一丝崎岖。另外，"则"、"閣"等字所带出的笔锋自然却不随意，增强了笔画与笔画之间的呼应关系和流动性。

结体偏方整，微微调整了原作中结体偏长的字形，并无过多意变，笔画平正，重心更加稳定。

节临《薛嗣通信行禅师碑》（图2-21），沈尹默写于丁亥年秋（1947）。《信行禅师碑》又名《隋大善知识信行禅师兴教之碑》，是薛稷存世的代表作（图2-22）。唐张怀瓘称薛稷"书学褚公，尤尚绮丽媚好，肤肉得师之半，可谓河南公之高足，甚为时所珍尚。"笔画起始收尾翻转连带，间架结构、点画布置尽出于褚。此碑原石已佚，仅存清何绍基藏宋拓孤本传世，现已流入日本，为日本京都大谷大学所藏。

沈尹默的楷书多汲取欧、褚之精髓，这幅作品便彰显了他对褚体书法的独到理解。薛稷的《信行禅师碑》是典型的褚系作品，沈老在遵循原碑笔意的基础上，又加入了自己独到的见解，整幅作品清健劲挺。笔触比之原碑更加圆润，无瘦硬、刻板之痕。

图2-19　沈尹默临《倪宽赞》局部

则韩安国郑当时

定令则赵禹张汤

文章则司马迁相

如滑稽则东方朔

枚皋应对则严助

朱买臣应聘则唐

都洛下闳协律则

李延年运筹则桑

羊奉使则张骞

蓺武将率则卫青

霍去病受遗则霍

光金日磾其余不

可胜纪是以兴造

功业制度遗文後

图2-20 《倪宽赞》

图2-21 沈尹默临《薛嗣通信行禅师碑》局部

图2-22 《薛嗣通信行禅师碑》局部

　　在一些细节上，处理得与原碑略有不同。书写时略微加重了笔画的厚度，与原碑中的纤瘦状态大不相同。撇、竖、折钩和横画收笔处时有出锋，笔画与笔画之间，或粘或断，气韵相通，增强了点画的联系和流动性，笔画干净不拖沓，足见笔法之精熟。

　　长横画与原碑相比，倾斜的角度较小，在视觉上给人以平正、端正的感受。这也是沈老处理楷书结构的惯常手法。结体偏方，字形规整、舒展，空间分布匀称，既含端庄典雅之气，又得刚毅劲健之骨。

　　沈尹默临摹的《刁遵墓志》（图2-23），与原帖笔意若即若离。在原帖的基础上，沈老稍加发挥，巧妙地将其神髓和自己的理解相融合，浑然天成，毫无做作之嫌，以自然取胜。

　　《刁遵墓志》也称《刁惠公墓志》，风格近《郑文公碑》，是魏墓志的代表作之一（图2-24）。《刁遵墓志》圆腴厚劲，具有古朴典雅之美。与北魏时期众多碑刻的"劲利险峭"不同，《刁遵墓志》以凝练秀美见长。清包世臣评："《刁惠公志》最茂密。予尤爱其取势排宕，结体庄和。一波磔，一起落，处处含蓄，耐人寻味，不曾此中问津者，不知也。"

　　沈尹默抓住了其结体茂密的特点，茂而不杂，密而不乱，点画安排，错落有致，如"攀"、"縻"等字，虽笔画繁多，但空间分布均匀规正，不失方寸。

　　沈老十分注重起笔时的顿笔，其顿笔动作在作品中表现得十分明显。如"乘"的横画，起笔稍顿，将笔锋顶在纸面上，积蓄力量，而后调转笔锋，完成横画。这样的笔画富有弹性和力感，表现出了北碑墓志代表性的刚劲雄浑。另外，沈老行笔痛快爽利，笔画干净，字里行间流露出隽秀之气。用笔方圆结合，遒劲有力，提按使转之处雍容自得，不乖不戾。字形变化多端，如"子"字，局部内重复出现三次，点画状态、造型、位置各不相同，不得不赞叹沈老对笔墨细微变化的掌控能力。

徳于心吕麋刊公

裂子劾聲銘遺監司空咸陽文

攀驒于閊許摧父允侍中中書

泣信順而祖傾夫人同郡高氏

庶乘和其必壽泉石于慟深扄

三十六年二月廿二日臨一通

图2-23　沈尹默临《刁遵墓志》局部

图2-24　《刁遵墓志》局部

四
楷
书

《谈书法》是沈尹默致力于书法普及中的一篇宏论，作于1952年，其中所论内容包括书写工具、文字的变迁、功用、书写的艺术性、执笔五字法、用笔方法6个方面的内容，对当时书法的发展与普及起到了很大的作用。

沈尹默在楷书和行书方面都有很高的造诣，一直延续着精美隽永一路的风格，留下了不少佳作。图2-25《谈书法册页》便是其小楷中的精品。横笔形态各异，有的从欧意，先切笔，如"無"的第二横；有的是先顿笔，运笔过程提按有致，粗细对比明显，如"書"的第一横；还有的则是直接搭锋入笔，没有过多的节奏变化，对笔法做了适当简化，如"法"的第二横。鉴于这篇文章的内容和用途，沈尹默更多地贯以褚字笔法，笔画之间的呼应很强，时而牵丝连带，巧妙地利用行书笔意，单个字以及字与字之间都多了一份灵动。所不同的是使之更加规范，以便于识读。此外，还或多或少地将一些碑意融入其中，如一些折钩和捺脚，筋力遒劲。

沈尹默对结构高超的驾驭能力体现在他的每一幅作品之中，每个字都端正稳固，一派谨严气象，字形大多中宫紧蹙，时有个别笔画荡漾开去，增加了一些俏丽，可谓收放自如。章法上，全篇布局工稳，字距行距较为疏朗，给人以舒适之感。再加上行笔过程中的节奏感，使得整幅作品格调一致，神采超逸。墨色清润闲淡，没有过多雕琢。两个闲章又为画龙点睛之笔，使古朴之气扑面而来。谢稚柳先生在《沈尹默法书集》所收的《秋明先生杂诗跋》中，对其小楷的评价很高："秋明先生书法横绝一代，惜山谷每叹杨凝式书法之妙，而惜其未谙正书，此卷所作，笔力遒美，人书俱老，以论正书，盖数百年实未有出其右者。"

談書法

無論是那一種藝術，都要運用一定適合於它的工具去工作，而這種工具底用法，也必有它一定適合的規則，遵循這種規則，經過認真的練習，到了能夠活用這種規則時，才能產生出較好的作品。中國書法也是一種藝術，自然不能例外。

中國向來寫字所用的工具——寫字底工具，從周秦之際（約在公元前三五〇至二〇〇年間），一直到現在，是用毛筆的。毛筆底製作，由筆桿和筆頭兩部分合成，筆桿古代是削木四片拼繫作圓管，後來才採用天生的細圓

图2-25　《谈书法册页》局部

图2-26《心经》轴写于1945年，是沈尹默最为满意的楷书作品之一，整幅作品纵101厘米，横31.5厘米。众多书家学者对《心经》似乎都情有独钟。沈尹默此作自然质朴，通篇充溢着安详平和的基调。

沈尹默所崇尚的书风属二王一脉，讲求的是平和之美，在用笔过程中没有太多花哨的处理，每一笔都干净利落，简洁大方。就此幅《心经》来看，笔法的处理借鉴了些许北碑的峻严方正，其中又融入了"二王"一系的流畅绮丽，尤其是褚遂良的笔意最为突出，用笔结实，秀润圆劲。"般"、"自"、"增"、"得"等字的转折方折峻利，骨力外露。而"羅"、"蜜"、"涅"、"無"等字的点画处理又兼用圆笔，骨力内含，精神内蕴。

结体取势中规中矩，一些字着重突出了主笔，例如"若"、"菩"、"不"、"槃"、"集"等字长横的处理深得褚遂良《雁塔圣教序》之神韵，秀朗细挺，清媚柔润。其中也有若干字横轻竖重，张力十足，转折的顿挫和捺角的提按浑厚苍劲，饱满稳实。"自"、"多"、"色"、"乃"等字多力丰筋，正而不拘，庄而不险。"般"、"羅"、"徐"、"身"等端庄齐整而不板滞，紧密刚劲而不局促。字形俊长，舒展古朴，别有一番韵致。

章法布局尤为精致。采用了方格的形式，左右上下的字距均匀，排布整齐有序。字形的大小轻重对比以及墨色的浓淡都没有太多夸张的对比，整个幅面均衡协调，格调一致。《心经》本就是佛家静心养性的经文，沈尹默在此幅作品中要传达的是一种豁达明澈，祥和静好的心境，所以选择以沉着含蓄为主的笔调，字与字间距疏不至远，密不至近。作品最后的落款与印章也尤为考究，小行楷的款识比正文字体活泼且恰当好处，左下角单起一列正与开始的"般若波羅蜜多心經"相协调对称，避免了幅面的头重脚轻。

图2-27《江海风云联》创作于1927年，全幅纵长127.5厘米，横长28.5厘米，现藏于辽宁省博物馆。

此楷书对联笔势劲健，体态凝重含蓄，典型的沈尹默手法，体势更趋近于北碑，笔法神髓多来自唐楷。此对联中锋用笔为主，粗重沉雄，如"江"、"飛"等字。整体结字方正，属"平画宽结"一路，体态宽宏，险峻中不乏自然。行书小款的处理尤为精致巧妙，点画形态灵活多变，圆转流畅，突出了整体的轻重对比，与正文中和方圆，相得益彰，为整幅对联增添了些许轻松生动之感。

图2-26 《心经》

江海飞翻惊蛱蜨

风云合沓走龙媒

图2-27 《江海风云联》

　　界格的章法形式更显庄重，规范严谨，而每一联左右两侧的行书题跋和落款却不失自然随意之感，使整幅作品的视觉层次更加丰富。最后的白文印章"沈尹默之印"隽秀精致，与整幅作品相映成趣。

　　台湾大学傅申先生在《民初帖学家沈尹默》一文中认为就楷书而言，沈尹默适合写细笔的褚楷，清隽秀朗，风度翩翩，在赵孟頫之后更是难得一睹。傅申给予沈尹默的褚楷以极高的评价，这是较为公允的。楷书《狂夫诗轴》（图2-28）笔画严谨，质朴疏宕，丰腴而不失刻板，似掺有北碑遗意，点画直率而多姿，不拘小节，也有褚楷的韵味。

　　沈尹默在1913年至1930年着意临学北碑，从《龙门二十品》入手，经二爨、《郑文公》、《刁遵》、《崔敬邕》等，后又习《元显儁》、《元彦》诸志，刻意临摹，常常是每作一横辄屏气为之，横成始敢畅意呼吸，继而作下一笔，以此求得画平竖直，可见其学书之严谨。如此数十年专心致力于北碑，使沈尹默的楷书落笔便有了北碑丰厚清健之意，这种长期的临摹练习固然能够锻炼出对毛笔的掌控能力以及充足的腕力、指力，但也不可避免地带来一些弊病。从某种意义上说，北碑中豪放狂狷的成分与沈尹默先生比较熟悉的唐楷路数如何能够找到一个恰当的契合点是一个很难把握好的问题。而后，沈尹默先生又遍临褚遂良各碑，得唐楷规模，中和了北碑过于刚强之处，更得褚字清婉潇洒、平和大度之气，足具丰神。沈尹默自己也曾说自己于褚河南用力最多。虽然"书如其人"的书学命题过分弘扬了主体精神，贤哲之书未必温醇，骏雄之书也未必沉毅，但不可否认的是，创作主体与艺术表现形式之间确实存在某种关联，可以是完全相悖的关系，也可以是相互契合的关系。每个书家都可以有适合自己的艺术风格，正如傅申所言，沈尹默还是适合细笔褚楷，真为"清隽秀朗"、"风度翩翩"。

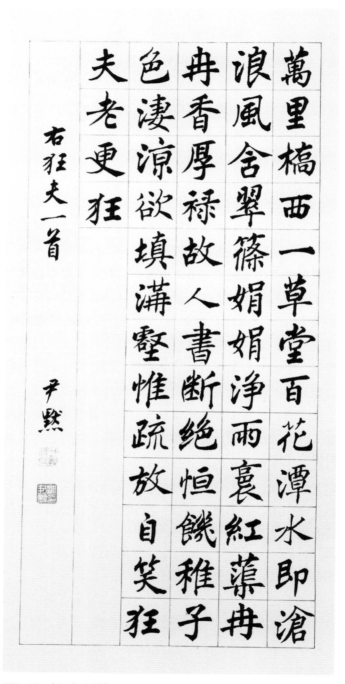

万里桥西一草堂，百花潭水即沧
浪。风含翠篠娟娟净，雨裛红蕖冉
冉香。厚禄故人书断绝，恒饥稚子
色凄凉。欲填沟壑惟疏放，自笑狂
夫老更狂。

右狂夫一首

尹默

图2-28 《狂夫诗轴》

五
行
书

　　沈尹默所录《方秋崖诗》，用笔以厚重为基调，间有流便轻灵之致，厚重之余时而以灵动的点画加以点缀，节奏感极强，稳重而又不失流畅，用笔过程中对提按顿挫，虚实映带随心所欲的控制，都可以看出沈尹默对于笔法理解和把握的细腻程度（图2-29）。开篇第一字，施以重墨，右半边与下个字的连带顺笔势而下，率真生动。此作多用方圆兼备，如"册"、"求"、"般"、"渠"等字的横画多施以方笔，且多取斜势，体态灵活。如"黄"、"书"的主笔，又寓方于圆，行笔流畅，随手应变。"能"字第一笔极力铺毫，与其他部件层次分明，从而形成化平正为险绝，使整个字看上去有一种超拔挺势的效果。"一"字也并不是简单点到而已，通过收笔的回锋而使其不显单调，仅此细节便可见沈尹默先生的用心之处。

　　结字较为紧密，基本上没有大的开合变化，而是强调字形内部部件之间的展蹙对比，如"圉"字，外部方框外拓，内部收紧。"黄"、"书"两字都是将横拉开，中宫收紧。作品中比较突出纵与横的对比，将取纵势的字尽量展开，如"得"、"鹏"、"解"、"读"等字，并将一些字做横向拉伸，如"子"、"兔"、"册"，使得结构的层次感更加丰富。整篇布局疏朗整齐，每行字数相同，整体和谐统一。行与行之间彼此揖让迎送，恰到好处。第二行中"鹏"的撇画放开，第三行中"蒙"的捺笔则含蓄行之。与之相同的还有"黄"和"记"。全篇布局凝重工稳，且墨色华润，安然之心境盈然纸上。

　　沈尹默作品中比较有代表性的主要是小字，如小楷和小行书，以二王为根基，取众家之长，并将古人之妙融入到创作之中，在笔法上完成自己的突破性

飞跃，具有很高的艺术价值。

《陆士衡叹逝赋、潘安仁怀旧赋》，纵50厘米，横46厘米（图2-30）。这幅作品可谓是沈尹默的代表风格，清俊圆润，劲健秀逸。点画用笔更多地展示出其作书之时的轻松从容，字虽小，但每一笔处理得都不失严谨与和谐，各有其独到之处。笔画造型形态的丰富是此作的一大特色，没有定法，都是根据章法安排的需要和书写状态一蹴而就，毫无安排费工之嫌。以撇画为例，起笔收笔各不相同，其弧度也是随字形而变，匀称精美，如第一行中的"念"、第三行中的"余"、第七行中的"人"。笔画之间连带较多，行笔鲜明婉畅，如"露"、"婚"等字，灵动自然，使转起伏清晰可见。个别字以草意行笔，更加突出了沈尹默创作的率意状态。

这幅作品是沈尹默文人书卷之作的典型代表，在享受着书法创作的快乐的同时玩味着诗词带来的愉悦。作品结构较为平正，无过多夸张展蹙，全篇气息相通，平和之风跃然纸上。全作分为两部分，第一首诗格局疏朗，字稍偏大，整体有左倾之趋势；第二首则较为紧凑，行轴线没有明显摆动，两部分构成对比，极富跳跃感。

《欧阳修赠李道士二首之一》纵101厘米，横27厘米，现藏于上海朵云轩（图2-31）。沈尹默小字行书清新秀逸，细腻生动。晚年作品也多以此类行书为主，无论形式如何变化，其中由内而外都散发出沈尹默独特的文人气息，无不令人在欣赏之余惊叹其功力之醇厚。

此作用笔以沉稳为主调，化沉着的内含为清灵的流露。点画精美，丝丝入扣，每个字中，每一个点画都有其独特的表现形式，无不经过缜密思考。单是撇画的收笔，就各具形态，如"李"、"風"、"颯"、"殺"等字的撇，皆为其中代表。竖笔也是悬针、垂露兼而有之，如"郡"、"停"。横画起笔自然，或顺锋起笔，或切笔。有的点画乍看相同，比如"氵"中点的写法，细细玩赏却仍有微妙变化，有的用笔看似板滞，如"三"的三横，但精心揣摩后其中情致毕现。作品中的一部分字楷意较浓，如"午"、"退"、"荒"，也有的融入楷书笔法，如"纹"、"使"等字的捺笔。除此之外，其他字内部笔画之间连贯性较强，如"師"、"琴"、"我"、"颯"等字游丝贯连，意气飞扬。点画温润停匀，笔法婉妙精熟，深得晋人韵味。

通篇结体取势大多规整，时有跌宕错落，如第一行中的"彈"和第三行中

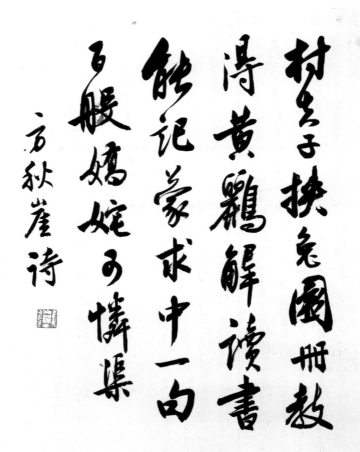

图2-29 《方秋崖诗》

图2-30 《陆士衡叹逝赋、潘安仁怀旧赋》

李師琴絃如卧蛇一彈使我三浩嗟五音商羽主肅殺颯颯坐上風吹

沙忽然黄鍾回暖律當冬草木皆萌芽却齋日午無事退荒

涼樹石相交加李師一彈鳳皇静空山百鳥停嗚啞我怪李師年

七十面目清秀光如霞問胡爲然笑謝我慎勿辛苦求丹砂抱琴撥

我出門去孅孅歸袖風中斜

寒香館主　雅屬

辛卯

图2-31　《欧阳修赠李道士二首之一》

的"聲"，尤其是"聲"字，下面的"耳"直接从右，险绝中见平正。再一则是字的收放，沈尹默的小行书在此问题上大多以中宫紧收为主，相比之下，外放的笔画则不甚明显，或许更多地受空间布局的影响。字的大小，除"停"、"笑"等字外，其余字并无太大差别。另外，作品中字形内部的轻重对比也是一大特点，通过加重某一部件来突出其主次和整个字的体势，如"卧"、"彈"、"笑"等字。众多相同之字也都无一雷同，其中变化妙不可言。章法属平和舒徐一路，气息流畅，时而上下两字相连，如"風吹"、"空山"、"以然"等。全篇字距较密，行距稍疏，甚至容不得一字的松动更改。墨色以润为主调，随字形变化，笔画少的用墨重，间有个别飞白，整体和谐统一。

《王贻上登观音阁行书诗轴》，纵99厘米，横29厘米，作于1948年，现藏于故宫博物院（图2-32）。此作仍袭沈尹默一贯的秀逸之风，给人一种清新、轻松之感。

点画用笔明快灵动，笔势流丽畅快，地道的二王笔意，如"吹"、"林"、"之"等字。点画姿态各异，其竖笔大都顺锋起，如"山"、"帆"、"拔"等字。不千篇一律，行笔过程中更多了一分顿挫，收笔之处精谨到位，无一丝草率，足见沈尹默作书之时的平和心境与谨慎的态度，如"蒼"、"夕"、"丹"、"崖"等字。"夕"字一反撇画弯曲之势，以直取之，尤显挺拔。"丹"字则是先直后弯，笔势前后贯畅，线条粗重而饱满。捺笔则略带楷意，多从欧阳询得法，干净利落，十分娴熟。点画厚重之笔大都笔画较少，如"夕"、"邑"、"江"、"出"、"王"等字，赋以浓墨，使其神气兼备，同时又形成鲜明的轻重对比，和而不俗。笔画纤细处筋骨劲健，如"葉"中间的横画，"香"和"音"两个字，清朗萧散。很多字前后笔画联系紧密，浑然一体，如"望"、"極"、"葉"、"觀"等字，用笔精雅，线条有着难以企及的精致感，透露出华美的气息。

结体取势较为紧密，整体看来没有明显的开合变化，单字空间呈内收状，时有部分笔画伸展开去，却因顾忌到总的格局而略显含蓄，但其中仍不乏字形内部的俯仰向背，如"極"左边的竖向左弧，与右边的弯钩形成巧妙的呼应之势。还有"帆"右边的撇画极力左倾，使整个字富有动感。"鐘"字左右部件之间留有布白，两边错落有致。总的来说，结字趋于平正，静中有动，具有极强的韵律感。

蟆府山頭晚吹涼登高望遠極蒼茫瀲夕照開棠邑簟風帆

下建康畫閣臨江飛鳥外丹崖拔地暮雲旁婆羅花發香

林淨坐聽微鐘出上方王貽上登觀音閣眺望之作三十七年三

月廿二日為 又我教授書即請是正

半禽

图2-32 《王贻上登观音阁行书诗轴》

整幅作品行轴线并无大的摆动，字距行距变化甚小，通篇气韵一贯。墨色清润闲淡，处处可见其细腻。引首章选择了开头的二三字中间，"府山"两字笔画较细，葫芦形印章的使用很好的弥补了这一不足。下方的朱文印也是如此。

《陆放翁诗三首》是沈尹默为马节、安娜玛利亚二位友人所书，纵66.04厘米，横32.8厘米，现藏于故宫博物院（图2-33）。

此作笔法二王笔意之外略参宋人意趣，下笔收笔，起承转合，大多顺势而为。前两个字，均施以重笔，点画丰润，向下过渡自然。沈尹默向来在横笔的处理上都较为细腻，起收笔、走向、形态各不相同，姿态横生，如"國"框内上方的横，粗细之间具有明显的抑扬顿挫的节奏感。两个"此"字横画收笔也是一方一圆，构思巧妙。其竖画亦各尽其风采。且字中使转清晰自然，如"西"、"國"、"蜀"、"南"等字的折笔。两处草写"可"和"食"，"可"字符号性极强，为作品增添了一丝灵动之气。如此众多的形态变化是沈尹默多年锤炼所得。这幅作品之中飞白不多，笔画沉着飞动，字里行间充溢着文人气息。

结体取势较为平正，少欹侧，结字之间虽无过多展蹙，但都秀美多姿。作品中相同的字甚多，如"西"、"南"、"花"、"乌"等字，结体宽窄和点画用笔，都不尽相同。"更"字上收下放，"属"字左开右合，在相对紧凑的格局之下极具跳跃感。字形内部的布白颇显其匠心。如"拂"，左边部件用以浓墨，与右下方留白形成空间对比。格局较为紧凑，字与字间距不大，每首诗用小字诗题进行隔开，却又不显突兀，与之很好地融合在一起，富有整体感。此作除开头几个字和第二行中的"惜老天涯"字组外，其余字并无明显大小变化，均衡和谐。墨色浓淡相映成趣，一些字部件之间的轻重对比，主次分明，使其体势超拔挺劲。作品中并无过多牵丝连带，但全篇行气贯通，节奏明快。

图2-34是《行书诗词册》的局部，纵31.6厘米，横44.5厘米，现藏于故宫博物院。点画用笔一承其小行书之传统，没有强烈的提按顿挫和锋芒，流露出典雅的气息。点画精到，笔势含蓄，笔锋自然流露，绝无矫揉造作之嫌。作书的轻松之感在字里行间都时有表现，许多捺笔顺从笔势，简而行之，如第二行中的"邊"，第四行中的"是"等，没有剑拔弩张的压迫感，反更觉舒逸。点画厚重与纤细处形成强烈的对比，如"成"与"今"、"杜"与"老"，上下左右

浅倾西国蒲萄酒，小嚼南州豆蔻花。更拂乌丝写

新句。此翁老天涯，对酒戏咏，买浮乌撼过岁稔

此身永免属官仓，塘南塘北九千顷。八月村村稻饭香

稻饭寒食清明数日中，西园春事又悤悤。梅花自避新

桃李不为高楼一笛风。饮张功父园，就题屏上。放翁诗为

马节安娜璐丽亚两君书

图2-33　《陆放翁诗三首》

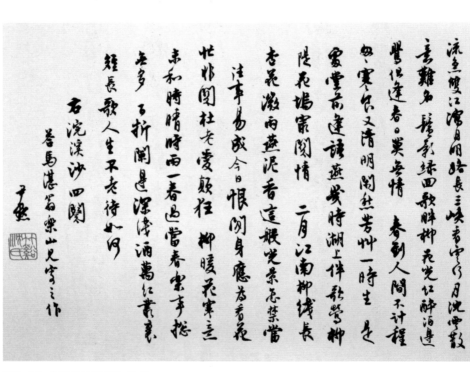

图2-34 《行书诗词册》局部

的层次感也因此更加突出。总的来说，此作并没有过多夸张之笔，时而夹杂着一些草书笔意，严谨之中透出丝丝纵逸。

结体取势平稳不欹，多呈中宫紧蹙之态。这其中，第二行中的"難"表现得尤为明显，笔画的叠加，使得整个字法度精严，可以从中体会到含蓄的筋力，同时又与上面"意"的展放之笔形成对比，恰到好处。几个"春"字也是大小形态各不相同，其中趣味，不难领略。章法布局以整饬胜而又不乏错落对比，行气一致，再加上有意无意之牵丝连带，使得整幅作品气息连贯，营造出一种静远恬淡的意境美。

《海岳名言行书轴》，纵70.8厘米，横36.1厘米，现藏于浙江省博物馆（图2-35）。这幅作品是1950年为邱裝子先生所作，沈尹默当时已年近七十，成熟的创作风格在作品中尽显无疑。书法在其晚年更多的是一种精神寄托，同时也是沈先生人格和品性的完美体现。

此作更偏行楷，体现出了沈尹默对二王经典的理解和驾驭，如第一行中的"也"、"豈"、"能"、"之"等字，与《兰亭序》中原型神似。点画变化丰富，在转折处表现得尤为突出，众多转折方圆轻重变化多端，圆者如"颜"、"真"等字，方者若"書"、"力"等字，灵活自然。向来在横画上讲究颇多的沈老，在创作这幅行书之时也不例外，起笔收笔，粗细各不相同，行笔过程中亦是提按有致，简单的笔画也被处理得赋有生机。"一筆书"三个字横划较多，但却无一雷同，细细品味，颇有一番风趣可言。再者，作品中很多字楷意较浓，"筆"、"書"、"世"、"子"、"不"等字笔画基本上不相连属。其余笔画大都遵循体势，其中不乏变化。

同其他小行书作品一样，此作的结体取势也以规整为主，欹侧姿态甚少，行轴线没有明显变化，稳重端严。整字的收放并不明显，仔细玩味，其中展蹙亦不难领略，如"筆"、"書"、"安"的横画，部分字的捺脚和撇大都极力伸展。相反，其他字则中宫紧收，如此一来，便形成鲜明对比。相同字形的处理上也都显出独到之处，如"皆"、"書"、"無"等字。整篇仅有一处字组，就整体而言，各字的空连、空间节奏的变化自然而流畅。墨色、轻重对比均以全局为重，款识与诗文融为一体，再加上多处印章的点缀，细处的精密与宏观的意到相结合，成为这件作品引人入胜之处。

歐虞褚柳顏皆一筆書也安排費工豈能垂世李邕脫子敬體

乏纖濃徐浩晚年力過更無氣骨皆不如作郎官時婺州碑也

董孝子不空皆惡札晚年書金無娟媚此自有識者知之沈

傳師變格自有超世真趣徐不及也御史蕭誠書太原題名唐

人善出其右為司馬係南岳真君觀碑極有鍾王趣餘皆不

及矣庚寅立冬前一日錄海嶽名言 裝子老見方家正之 尹默

图2-35 《海岳名言行书轴》

图2-36为沈尹默所录《行书杜甫诗八首之四》，纵80厘米，横40厘米，现藏于成都杜甫草堂，是沈尹默极具代表性的行书作品。沈尹默行书露锋较多，如"闻"、"寂"、"平"的竖笔，外纵其神，意气飞扬；其中也不乏藏锋，如"道"、"文"的捺脚，含蓄深沉。将二者巧妙结合在一起，以达到"和"的境界。用笔活泼自由，变化丰富。"奕"下面"大"的撇以点取之，由外拓变为内敛，"百"、"昔"、"书"下面的"日"，"新"的右边的"斤"，"秋"的"火"，轻松畅快。与此同时，点画的轻重之比也尤为明显，单个字内部，如"勝"、"第"，部首施以浓墨，其余反之，使得整体主次分明，层次感极强。此外，单个笔画的处理尤为细致，如横画，不但形态不一，且行笔过程中提按有致，避免过于平直。例如，"世"、"西"、"所"，为了使点画看起来更有内容，增加了行笔过程中的提按，颇有几分黄字韵味。结体取势多偏斜欹侧，如"闻"、"道"、"昔"、"北"等字，与其他字相互撑持，增强字群的生机与活力，正斜相得，彼此呼应。其次是字形本身的变化。字形内部开合有致，布白变化，十分精巧，"闻"、"冠"、"平"等字同是内敛外放。每个字的点画结体，无不经过千锤百炼，率意天真而富于变化，并在不断的变化之中寻求和谐。

整体看来，作品虽字字独立，其中却不乏空连，搭锋起笔承上，笔势连贯，血脉上下贯通，且疏密得当，聚散有方，大小错落有致。墨法轻重，粗细相映成趣，如"道"与"长"、"第"与"宅"、"冷"与"故"，对比强烈，自然洒脱。小字多重笔，如"百"、"王"、"昔"等，上下左右浓淡相间。为不使下方空白较多，分别用朱白文印章，使之与正文格局一致。

沈尹默在1963年第二次回到自己的故乡，在吴兴期间，他特为当地博物馆作此词《采桑子》（图2-37）。这幅作品纵65厘米，横34厘米，为沈老即兴之作，将细腻的思乡之情融入其中，颇具灵性。沈尹默作此书之时已83岁高龄，对笔墨的控制已臻化境，确然到了从心所欲不逾矩的地步。

此作行笔流利，点画自然，笔锋可谓一大看点，如"原"的撇画，"鄉"、"常"的悬针竖等，都以出尖收笔，峻利清捷。游丝的牵连加强了点画之间以及字与字之间的呼应关系，使之气脉畅通，如"新样"、"风光"、"湖山"、"寻常"等，下阕前几个字更是连属不断，萦回婉转的体势变化展现了笔势气脉的流动美和结体的变化多端，牵丝的巧妙运用使得线条的连断、轻重、疏密

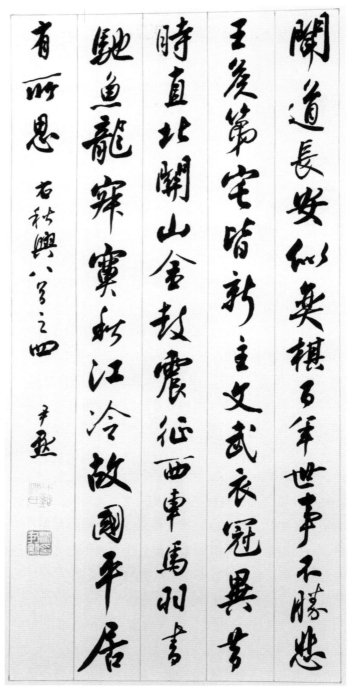

图2-36 《行书杜甫诗八首之四轴》

图2-37　《采桑子》

相映成趣。作品中点画用笔粗细得当，"眼"、"太"、"八"、"忙"等字用笔粗重，血肉丰腴；"州"、"故"、"时"、"代"等字用笔轻细，却又筋骨劲健，清朗萧散。一些字中的枯笔很好地拓展了作品的层次感。字形并无较多形势上的变化，除"鄉"、"常"两字有明显拉长之外，其余字更多地选择了收裹敛束，如"眼"、"原"、"清"、"服"等字，精气内含。在此方面，沈尹默追求的是整个布局的和谐，如"平"字，为避免与"鄉"重复，将字压扁，与"太"形成一体，浑然天成。通篇看来，字与字的上下衔接，左右顾盼，使整个幅面均衡协调。在行文的行列之中，字的长扁、正斜自然穿插，可见其当时书写状态自然率性，毫不刻意。此作节奏明快，流畅至极，并无过多地拘泥于单个字，墨色浓淡相宜，过渡自然。落款分为两行，分别介绍名称、时间及所作缘由，行笔与文体保持一致，使整幅作品格调一律。闲章的使用很好地填补了作品的空白，首尾呼应，是沈尹默行书作品中为数不多的轻松率意之作。

《吴兴小诗》是沈尹默在故乡吴兴时所作的一则小诗，其中飞白较多，天真率性，可见其行笔速度之快，用笔爽利奔放，痛快淋漓（图2-38）。但是，宏观和微观均照应得当，提按顿挫，每一个笔画的处理都妙到毫颠。有的起笔横切入纸，如"吴"的第二横；有的提笔稍挫入笔，如"英"下部的横；也有的直接斜切，如"有"，提按有致，枯湿相间，苍劲有力。第一行中，"吴"和"有"横画取斜势，而中间的"興"字则较为平直，相得益彰。笔画细处不弱，且仍富变化，"此"、"景"两字的横笔纤细瘦硬，极尽险峻之势。为避免形式上的重复，沈尹默将两个见字分别处理为一繁一简，并有意将部分字的部件草化。此作书写随性，笔锋灵活生动，行间丝带连绵不断，熟而不俗，"止還"之间，"盆山"、"不見"、"白蒼"，笔笔连带，神全气贯。全作用笔圆多于方，从折到转的变化自然，风采动人。从毛笔运行痕迹上看，沈尹默对笔锋的控制已非常娴熟，可以从容地控制笔锋由铺到拢以及字形展蹙的变化。值得一提的是，此作二王笔意并不浓郁，而多了不少宋人意趣，相比来说，来的倒也轻松自然。

了了数行，大小长短相互穿插，活泼跳跃。"止"和"還"、"日"和"草"、"白"和"蒼"对比强烈，且通篇开合有道，虚实互补。行间浓淡墨色交映生辉，节奏感和层次感极强。后两行落款，无论间距还是字体，都与诗文巧妙地融为一体，韵味隽永。

图2-38 《吴兴小诗》

《风竹图轴》纵66厘米，横35厘米，沈尹默的题画作品为数不多，此作堪称其中的代表（图2-39）。作品整体有竹和题诗两部分。先论其竹，分别由上下两竿构成，上者较为瘦挺，且枝叶繁多，墨色较淡，下面的则反之，且融入书法笔意，笔法精到，笔锋沉着劲利，大都使用中锋。叶尖收笔处大都以飞白呈现，竹叶片片形态各异，相互交错，都呈右倾之势，使得竹在风中的瞬间形象尽显无遗，显示出竹子苍劲坚定的本色。从诗中不难看出，沈尹默是取东坡画竹之法，其特点可以概括为简洁和瘦挺。他对竹子的观察细致入微，所画之竹自然焕发出勃勃生机，惟妙惟肖。

此作更多地体现出一种自然与随意之趣，这也是题画的特点之一。用笔不激不厉，点画起收、方圆干净利索。笔画之间，字与字之间的粗细、厚薄对比强烈，节奏感很明显。轻重缓急、枯湿浓淡一览无遗。单个字内部，部分笔画的突出增强了主体感，主次分明。作品中大多字带有草意，如"醉"、"于"、"风"、"此"等字。其中"耳"字的最末一竖无疑是作品中的点睛之笔，极力伸展，形成了极强的空间视觉效果。字多敧侧取姿，其余几行字的姿势也不尽是肃然，偶有左倾右斜，行轴线因此产生自然而微妙的变化，整体形成自然的摆动错落。除"耳"字外，字形内部并无过多开合，较为紧凑。章法上讲究疏密停匀，字形大小变化无大起大落，"耳"字的伸展很好地填补了结尾处的空白，且通篇气息冲雅清和，字之间上下连茹，牵丝不断，如"夜自"、"风雨"、"今此"等。

整幅作品中诗、画形成了很好的呼应之势，无论是书，还是竹，沈尹默都在学习古人的基础上，很好地融入了自己独特的笔法和见解，气韵生动，形神兼备。后人往往将白蕉拿来与沈尹默比较，认为一个来的严谨精到，一个来的轻松从容。观此作，方得见沈尹默行书之另一面耳。

沈尹默所录《毛泽东诗词二十七首》于1963年作于上海，是其晚期的代表作之一（图2-40）。沈尹默一生录毛泽东诗词很多，这幅作品却是其中规模最大，录诗最多者，堪称典范。

此作行笔流畅，大量运用了圆转飞动的草法，情态杂出。点画使转亦不乏趣味，单是撇画就形态各异，起笔收笔并无雷同，大都顺势而行，或出锋，或含蓄收笔，或直或弯，这之间无不显现出沈老作书之时的闲逸心态以及在此同时对作品精细之处高超的驾驭能力。其他笔画的处理也都细致入微，无不以结体为中心，力求上下左右之和谐。

图2-39 《风竹图轴》

沁园春 长沙

独立寒秋湘江北

去橘子洲头看

万山红遍层林尽

染漫江碧透百舸

争流鹰击长空

鱼翔浅底万类霜

寥天竞自由怅寥

廓问苍茫大地谁

主沉浮携来百

侣曾游忆往昔峥

嵘岁月稠恰同学

少年风华正茂书

生意气挥斥方

遒指点江山激扬文

图2-40 《毛泽东诗词二十七首》局部

全篇字形工稳不逾矩，端庄之下往往会借势制造出一系列的矛盾打破其格局，使平静的行笔中多了一份任情挥斥，整个画面充满了跳跃感，为作品增添了一丝生机与灵气。字形大小长短参差错落，每一行字都没有太大摆动，字字首尾呼应，牵丝不断，连属之字组频频出现，再加上局部的草意，使得通篇气韵连贯，显出一气呵成之势。在用墨上，浓淡对比强烈。纵观全局，始终不激不厉，流美中饶骨力，潇洒中见高雅。

《五言诗轴》是沈尹默将其深厚的诗文功底和书法造诣融为一体的典范之作，作品流泻于笔墨之上，淋漓尽致地抒发了自己内心的情感（图2-41）。全作共40字，为五言律诗，现藏于故宫博物院，此诗云：

> 往来非一日，久历岁时寒。
>
> 交友见温栗，论书济猛宽。
>
> 最能投辖饮，何事培风搏。
>
> 远别念行李，肠回车几盘。

笔法娴熟自然，每一笔都布置精工，浑然天成。沈尹默行书追求点画用笔的变化，以第一句为例，"往"、"久"、"历"、"时"在其中较为突出，点画用笔较为粗壮，十分厚重，但在这几个字之间穿插有"来"、"非"、"一"、"日"等字，这几个字笔画较为纤细，与前面所提的字形成对比，强化了整行的层次感，大小错落，形成视觉上的美感。此类事例不胜枚举，如"交"、"栗"等字，用笔较细，连贯流畅；"友"、"见"等字用笔略粗，但粗中带细，飘逸自然。字法上是典型的沈派风格，以二王为根底，妙变无穷，大小结合，飘逸洒脱之势尽显其中，节奏感和线条张力恰到好处，牵丝映带干净利落。此作正文内容占全作的二分之一，字字脉络相接，其余一半则为落款，内容为："右诗曩岁。稚鹤往昆明因用赠履川宽字韵奉别，因循未寄与，今稚鹤已返渝补书呈教。癸未暮春，尹默。"介绍了此作的创作背景、原因和时间等。

自唐迄今，学书之人无不推崇王右军。历代的诸多书论从理论上进一步证明了王羲之万世宗师的地位，而在书写实践上，内擫和外拓两种笔法也被视为学习二王墨妙的特殊技法，书史上宗法二王而自成一家的书家更是不胜枚举。

往来非一日久歷歲時寒交友見溫栗論書瀟猛寬家

經授轄飲日事培風搏遠別念行李勝迴車鳶監

右詩羲崴

稚鶴往昆明日再聮後川寬字韻奉別母循禾寄與今

稚鶴已返渝補書呈

教贊未暮春尹默

图2-41 《五言诗轴》

民国时期，沈尹默与白蕉、潘伯鹰同为近代书坛"二王"一派主将。三人均师法晋人而以二王为宗，然风格却不尽相同，各有自身鲜明的艺术特色。沈字中和端谨，用笔丰富细腻，强调法度，在笔法的整理、研究与传承方面为中国书法的继承发展做出了不朽的贡献。此作为沈尹默代表性的行书路数，纯正的二王书风，浓厚的书卷气息，而笔法犹精，劲健洒脱，温柔敦厚，充溢着"中和"之美（图2-42）。与之相比，白蕉笔法的提按较少，而胜在神韵，潇洒从容，依稀得魏晋风流；潘伯鹰则得自然天真平淡之趣，笔法与神韵兼重，惜艺术特色不足。三者都从二王出，而面貌不同，可见二王书法的可贵之处不仅仅在于自身极高的艺术成就，更在于为后世书学所开辟的广阔天地。不同性情的人皆能从中提炼出自己的理解，正如文学，一千个读者眼中就有一千个《红楼梦》；又如李商隐的无题诗，正是其内涵的模糊性和多样性成就了其特殊的艺术风格。最好的作品不过就是写出了某种心情，留给读者或观者自我体味，而非直白的指明这幅作品所表达的是悲伤或喜悦，这甚至是不可能的。

沈尹默所作行书《春日杂咏十五首》单片，写于1944年（图2-43）。沈先生曾在1943年撰写了《执笔五字法》，有了对书法新的认识和体会，同时辅以练习探索，此后的书作与前一时期相比更显得成熟自然。全作由春日的十五首诗构成，作品纵98厘米，横39.5厘米。

1943年前后，在笔法认识上的突破对沈尹默来说是一次飞跃。从此作看，娴熟的技巧、成熟的认知流泻于腕底，溢于字里行间。其圆融的特点十分明显。用笔略显厚重，然牵丝映带却不失灵动，节奏鲜明，如"态"、"闲"等字，点画用笔拙朴而自然生动，含蓄内敛，活泼跳跃。"何"与"与"、"李"与"花"、"客"与"愁"、"但"与"觉"等字组，上下牵丝相连，气息畅达。此作中还略有些米芾的意蕴，线条的跳跃与行笔的节奏悠然自得，如"何"、"来"、"遗"等字。每个字的结体取势都是经过千锤百炼的，精进周全却来得从容自得，将节奏感和线条张力发挥得恰到好处，如"顾"、"尽"、"燕"、"断"、"事"等字，点画精美，灵动秀媚。一幅优秀的书法作品会令人感到有风采动人的美感和富有生趣的感染力，正如沈尹默所说："无色而具图画的灿烂，无声而有音乐的和谐，引人欣赏，心旷神怡。"此作亦是如此，在章法上，秀气的书写表达让人眼前一亮，总想细细去品味、端详，在布局上字字脉络相连，行行顾盼；在墨法上，以浓墨为主，但又枯湿相间，构成了一幅秀气

图2-42 《春日杂咏十五首》局部

花竹風煙兒女態強拈閒過一春天黃鸝紫鵲真如顧看盡人間愛少年風日曾解動人好花領取自家春雨三
鳴鳥飛還此眼底頭異樣新鋒魚春筍入相思水綠平湖雨細時令。風晴江浪闊江深杯淺不堪持南北看
花歲歲過管未覺酒邊多東風拂我們相與肯向樽前喚奈何小坐鐙前聽雨聲朝來擔際看新情養花
天氣多如此的暖斟寒故有情李花雲壓要人扶風裏稀疏香欲無一幅春慈描不盡溪煙柳舍雨鳩呼雜花
生柳絲長二月春風不可當如此江南書堪惜莫嬌細雨溪流光花月春江年後年戰罷好月劉圈江花舍
意人歌裏江月照人來酒邊不是春花即索死有情應解拾遺詩緣裁天地干戈滿江上春風不斷吹香
工因與人間事但覽眼前光景明暖日和風吾氣力百花開了歲功咸竹難晴日樂鳴禽水滿池塘花滿
林生怕東風吹出戶樽前覺取少年心李花揚袱隋晴雲桃葉牽悼對夕瞳傷別儒春世間李不庭唯有
杜司勳事事苗樹束生枝沐雨擔風二看時他日清陰能霞地路人來山聽黃鸝春風江上動清冷江上水吟情
相興深談誤取芳叢舊來嬈高枝擢自有鳴禽春星昨夜難激茫共此閒庭鐙燭光誰道春花消息斷夢
因短枕雨浪浪

甲申春日雜詠十五首

平龛

图2-43　《春日杂咏十五首》单片

隽美的完美诗作。

沈尹默录东坡《雨中游天竺灵感观音院》，其文如下："蚕欲老，麦半黄，山前山后水浪浪！农夫辍耒女废筐，白衣仙人在高堂。"这是苏轼在乌台诗案后所作，讽刺当时社会现实的意味含而不露，沈尹默写这首诗，似乎也在表达自己当时内心的情感（图2-44）。

点画用笔于厚重之中间以牵丝破之，使作品流畅、稳重而不失灵动跳跃，如"欲"、"麦"、"半"等字大多数字给人以厚实之感，起笔多铺毫，第一笔都十分有力量，即使字取斜势，但依然有端正之感，很巧妙地利用了笔画的轻重分量对比，如"欲"、"半"、"筐"等字皆表现此细节。"蚕"、"黄"、"山"、"前"等字又显示出灵动之感，点画用笔略显飘逸轻松，增添了几分活泼。又如"蚕"与"欲"、"黄"与"山"、"前"与"山"等字词组合，牵丝连贯自然，亦是此作的亮点。

这幅作品有着比较明显的受黄庭坚影响的痕迹，大多数字较为平整规矩，穿插自然跳跃。此作开合相间，行与行之间的呼应恰到好处，末尾为该诗作者，但并没有题名款，而以一枚四灵印代之，也说明了当时书写的随意状态。

图2-45所示行楷扇面写于1938年，是典型二王一脉的书风，用笔方圆兼备，与其他行书作品相比，少了一些精谨，多了几分轻松随性。这种书写状态与扇面的形式相得益彰。结构基本属平和端庄一路，字势多开张，没有过于复杂的变化和险峻跳掷的经营，给人的感觉是轻松随意，毫无紧张之感。

《送瘟神二首并序》将沈尹默对笔锋的驾驭和对字形的经营能力展现得淋漓尽致，如"遥望南天"中"望"和"南"二字上重下轻，形成了轻重的层次，但"南"字重心稳固，下面的"天"字自然且用笔厚重，也起到了稳定重心的作用（图2-46）。"巡天遥看一千河"一句中"千"与"河"是非常巧妙的一对组合，"千"字团住，"河"字展开，"千"字紧实，"河"字的左部分接续了前一字的厚重，右部分突然变化，似断似连，而且笔尖上提，线条变细，有了跳跃之感，生动活泼，且两字浑然一体。像这样的字组还有很多，如"舜尧"、"借问"等。变化多端而自然娴熟，使整幅作品层次分明，像一幅山水画，有虚有实，耐人寻味，整体气息清新俊美，温润又不失骨气。

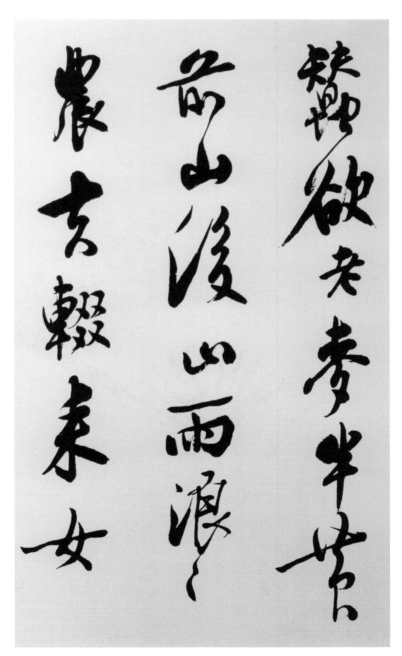

图2-44　《雨中游天竺灵感观音院》局部

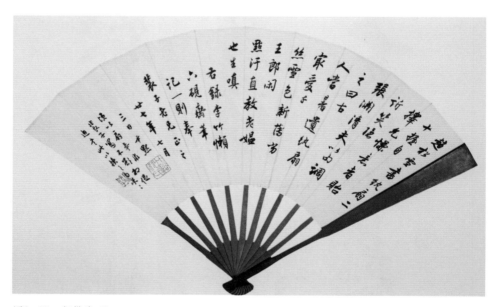

图2-45 行楷扇面

送瘟神二首并序

读六月三十日人民日报，余江县消灭了血吸虫。浮想联翩，夜不能寐。微风拂晓，旭日临窗，遥望南天，欣然命笔。

绿水青山枉自多，华佗无奈小虫何。千村薜荔人遗矢，万户萧疏鬼唱歌。坐地日行八万里，巡天遥看一千河。牛郎欲问瘟神事，一样悲欢逐逝波。

春风杨柳万千条，六亿神州尽舜尧。红雨随心翻作浪，青山着意化为桥。天连五岭银锄落，地动三河铁臂摇。借问瘟君欲何往，纸船明烛照天烧。

一九五三二十三年 沈鹏

图2-46　《送瘟神二首并序》

图2-47是沈尹默先生的自述，通篇用白话文书写。具有书写经验的人都知晓，写白话文是很有挑战性的，很多字非常难处理，如"的"、"了"等，而沈尹默处理得很自然，写的很从容，天真烂漫，随性而为。这也是手稿的特点，自古大书家的手稿虽然涂抹现象很多，但这正是书写造诣最自然、最朴素的流露。这件作品在展现王羲之的隽美神逸的同时也很好地阐释了"自然"，不拘成法，独表性灵。

虽然字数很多，且布局较密，但是整幅作品的感觉并不是轻滑琐碎。字形的大小，点画用笔的轻重随性而为。细察之，会感受到用笔老成沉着，粗细变化苍劲而灵动，墨法方面更是浓淡层次变化丰富；再加上书写的内容是沈老的生平和自述，包括少时的学书经历，其中还有涂改增减的部分，就更多了些轻松随意的意趣。这种随性而为实则正是沈尹默"内"在的文人气质与"外"表的儒雅醇正的一种自然流露。

图2-48所示作品偏草一些，且字组很多，笔致轻松，变化丰富，二王的韵致通过氤氲笔墨宛然流淌而出。这种境界确然是要千锤百炼的！点画用笔的粗细对比明显，如"境"与"日"是极细的，而左侧的"发"与"兴"字笔画厚重敦实，"境"取开势，"日"收紧，"发"、"兴"拢住，轻重分明，层次感突出。而"境"与"日"二字在整幅作品中处于最吸引人眼球的位置，是整幅作品的眼睛。沈尹默将这两个字虚化，与周围的字形成对比，不仅有了变化，而且使整体不显得过于沉重紧密。通篇墨法较为流畅，绵厚密润，没有刻意的追求特殊效果，反而给人自然舒适的感觉，与书写的内容也相应统一了。

沈尹默书写的《毛泽东渔家傲词轴》，纵128厘米，横63.1厘米，现藏辽宁省博物馆（图2-49）。这幅作品整体气势宏大，雄健浑厚，挥洒自如，突出了字与字之间的呼应和对比。例如，"嶂"和"暗"二字，上一个字的末笔与下一字的首笔相呼应，看似断开实则意连，这些都是很巧妙的细节。点画用笔轻重徐疾，字形大小更突出了节奏的变化，有张有弛。结体取势大开大合，变化十分丰富。"满、雾"二字一开一合，"雾"字收紧，结构紧凑；"满"字左右拉开，中部留出空间与"雾"字形成对比，而且两个字的连接自然随意，随笔势的波折而起伏。整幅作品的层次感和主次感较为分明，这得益于墨法的丰富变化。用墨的浓淡变化丰富，层次分明，偶有枯笔。"万"、"霄""渔"三个字用墨最浓，其次为"天"、"千"，而"风"、"了"等字用墨最淡，字形较小，笔画

自述

我是浙江吴兴县竹墩村的人，但我出生在陕西汉中兴安府属汉阴县，（一九一三年）一直到廿四岁才回到故乡来，住过了三年。

我的曾祖父王池，是前清图贡生，终身清苦，课徒为生，冬夏一床席无铺，图画，常手抄经籍，搓子姪笔诵习，幼笔彩极见其而宫小楷杰雅。祖父栋泉，尽品清解元，清世恩回凄净的门生，在北京时，常为清代第一，他幼访思敏捷话，御孙不停挥，须臾成章，重得颖华，

图2-47-1　《自述》（一）

图2-47-2 《自述》（二）

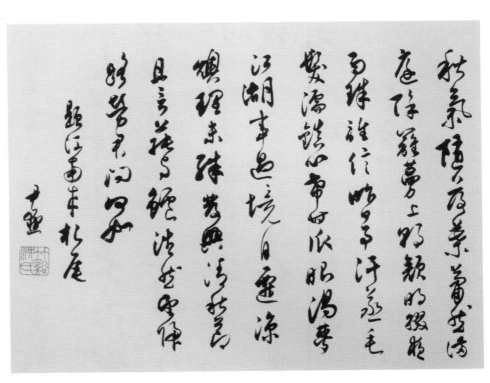

图2-48　诗词册页

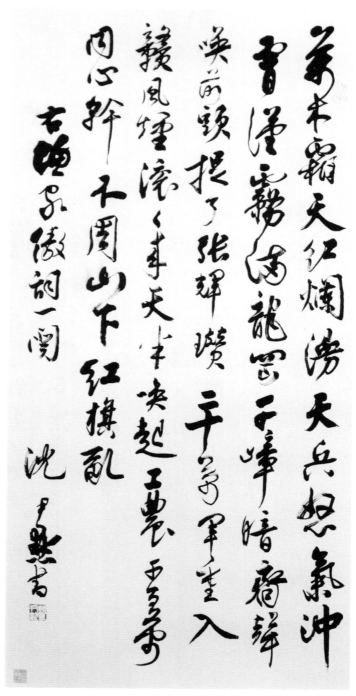

图2-49 《毛泽东渔家傲词轴》

也最细，层次感很强。

晚年的沈尹默书风相比以前有了很大的调整与突破，他沿续了那种清新爽健隽雅的书风，并糅入章草。在《秦妇吟》（图2-50）中，他有意增加了章草的笔意，如"事"、"人"等字，用笔点画粗细变化明显，多数字的字势向右上倾。字多独立而不连属，字距绵密，突出了行的效果，将行与行之间的关系协调得恰到好处。整幅作品意气密丽，给人的感觉是劲健沉着。

沈尹默所录《奉陪郑驸马韦曲二首》（局部），两首诗融为一体，并无明显分隔（图2-51）。此诗是杜甫反映社会现实的用心之作，而沈尹默在作品中也很好地融入了诗人的内心情感，使其颇具灵性。点画略偏厚重，且不乏变化。轻重笔致悬殊，重笔处极力铺毫，轻笔干净利落且墨色变化丰富，时有飞白。从笔墨效果来看，此作所用宣纸偏生，所以浓淡枯湿的对比格外明显。重者如"韦"、"野"、"映"、"竹"，轻者若"钩"、"衣"、"占"、"頭"。"人"、"石"、"髪"、"事"等字，笔势开张，展蹙有致，中宫多紧收，其中"人"、"石"、"塵"，撇画舒展而刚劲。这幅作品中露锋较为明显，如"多"、"塵"等字，撇捺收笔自然，可见其行笔之时的斩钉截铁，毫不拖泥带水。第一首诗大都字字独立，第二首则更多地加入了有形无形的牵丝，使上下点画顾盼呼应。"不歸"、"終何"、"誰能"连带自然，毫不呆板。

结体概偏精严，字之大小，体之行草，因形赋势，并无太多拘泥于字体本身。很多字取纵势，如"韦"、"多"、"事"，也有一些更夸张式的收缩，如"曲"、"小"、"寺"等。整体看来，作品通篇格局较为紧凑，开合之妙寓于其中，字里行间，"歸"与"山"、"山"与"城"、"竹"与"亂"、"亂"与"寺"，开合映衬，宛若天成。

在学习古人的基础上，沈尹默根据自己的独特理解和在此方面极深的造诣衍生出了不同的面目，加之他与众不同的艺术气质和人文修养，使得其行书始终处在不断的变化微调之中。

《王维桃源诗轴》，纵40厘米，横20厘米，是沈尹默小字行书的代表作之一（图2-52）。比起大字行书的遒劲，小字则充溢着浓郁的文人气息，更显其文质彬彬，极尽清新淡雅之至。与同时期的白蕉的小字行书作品相比，沈尹默则是以沉稳与细致取胜。

秦婦吟　　右補闕韋莊

中和癸卯春三月　洛陽城外
花如雪　東西南北路人絕
楊情～～吾憐減路旁忽見
如花人獨向綠楊俯下歇
鳳側鸞欹鬢腳斜紅攲
翠斂自心折低問女郎何
處來舍鞍欲語聲先

图2-50　《秦妇吟》局部

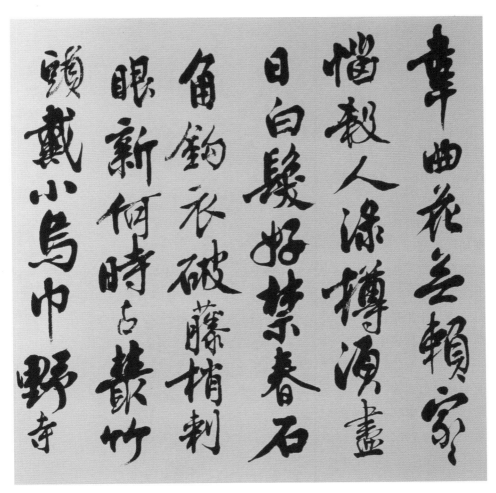

图2-51 《奉陪郑驸马韦曲二首》局部

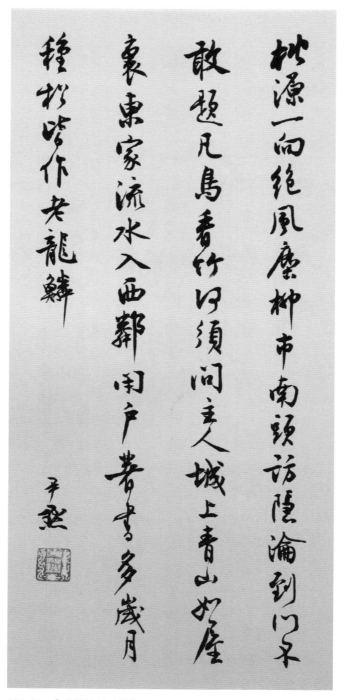

图2-52 《王维桃源诗轴》

沈尹默行书多从二王笔意，点画精到，深得二王之神髓。首字施以浓墨，向下自然过渡。"一"字虽仅一笔，却并未草率行之，使之极富趣味。此外，笔画的变化，将"活"的特点更好地表现了出来。沈尹默"笔笔中锋"的作书理念在此作中也体现得较为明显，字之间的连接无不通过调锋来完成，流利缜密。

此作通篇结体精严，气韵紧密连缀，婉转流畅。每个字的结体取势都有其来由，皆以整体章法为中心经营布置。"柳"、"鄰"、"鳞"以竖笔拉长，调整上下左右之格局。字形大小，并无明显对比。作品多处牵丝连带，如"门不"、"看竹"、"青山"等字之间，过渡自然，气息舒和，如行云流水，不激不厉，字里行间，氤氲着冲和之气。笔致时而舒徐自然，时而斩钉截铁，优游不迫，透露出沈尹默作书时的淡然与平静。落款简单，并无过多对此诗的介绍。印章选择了四灵印，饶有趣味，为此作增添了灵性。

陆维钊先生评沈尹默书法云："沈书之境界、趣味、笔法，写到宋代，一般人只能上追清代，写到明代，已为数不多。"观沈老此作，似能得其一二。

沈尹默的创作风格是不断发生着变化的，从开始被陈独秀讽为"字俗在骨"到晚年秀逸劲健的风格，这其中，正是沈尹默不断完善，不断创新的过程，也因此最终成就了他在近现代中国书法史上的地位。

郭绍虞先生曾评论沈尹默的书法："他运笔毫无棱角，用软毫有筋骨，控制得法，刚柔咸宜，得心应手，看他笔粗处并不类墨猪，笔细处则细若游丝，粗处不蠢，细处不弱，结体有正有侧，行气有断有续，与正侧断续之间，自然姿态横生，令人玩味无穷，而又难得有正不嫌板，侧不涉怪，断处觉密，密处成疏，再结合运笔之快慢，自然形成辩证的统一。"

沈尹默所录毛主席七律《长征》（图2-53）。整幅作品气势雄浑，与文辞融为一体，使毛主席长征后的畅快淋漓跃然纸上，活灵活现。具体说来，字形大小和笔画的轻重对比较为强烈，如"大"和"渡"、"三"和"军"，无不妙趣横生。线条粗细变化明显，跌宕有致，笔酣墨畅，枯润变化丰富，单个字内部、字与字之间、行与行之间，浓淡相间，自然过渡，如"磅"、"军"、"渡"，枯渴而不孱弱，反使之更为和谐。

大字和小字在处理上是有很多区别的，大字注重整体的气势和笔墨表现力，于细节之处必然有所忽略。此作中点画形态各异，每一个字都有其独特

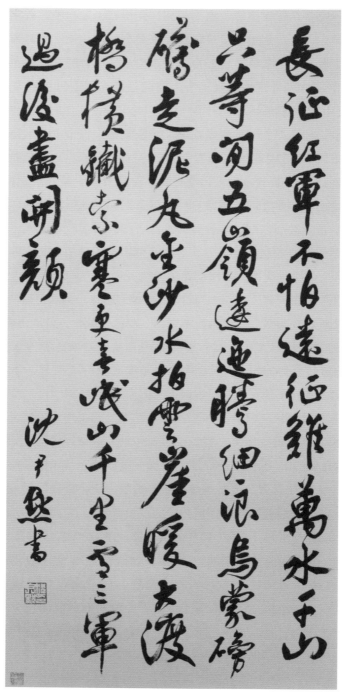

图2-53 毛泽东七律《长征》

的表现方式，其中"闻"字里面的"月"，轻松跳荡，使整个字看起来颇有动感。相同的字也是极尽变化之致，于不变中求万变，如两个"征"、"山"，潇洒自如。沈尹默在二王的基础上又进行了广泛拓展，融汇了众家之长，如"逶迤"、"怕"、"寒"等字。此作还体现出了沈老融通于碑帖的思路，使作品柔中带刚，舒隽之中寓含苍劲，反映了沈尹默解决大字行书创作问题的思路。

《杂感诗手札》是沈尹默在闲暇之余有感而发所作的行书手札，全幅纵30厘米，横长21.5厘米（图2-54）。整幅作品的风格轻松随意，一任自然。信手而作看似不经意，细细品读却逸气出于天真，法度隐于自然，耐人寻味。

用笔强调提按顿挫，且收放有致，连笔并不明显，更多的是行楷的笔意，有些撇捺的处理上似乎存在文徵明小楷的神韵，如"过"、"漫"、"人"、"马"、等字，笔画转折遒劲，运笔沉稳，收笔有力，捺角的波折走势更显厚重洒脱，在规范之外彰显个性，使得整个作品在清朗俊秀中多了几分生动灵气。结体取势灵活多变，在原有的字形上改变部分构件，使得笔势变得更加流畅连贯，也大大增强了点画的流动感，如"忽"、"情"、"忆"、"霜"等字的局部草化，赋予了作品丰富多姿的体势。沈尹默的这幅作品虽是平正和美的风格，但不难发现有些字形取偏斜之势，如"飞"、"娄"、"草"、"少"、"作"等字体势或左倾或右斜，单个字拿出来看似乎有违常规，不够协调，但在整体的幅面中却能展示出不同的情态，增强了字与字的对比变化，避免了流俗单调。

沈尹默为友人所书《竹诗》一首，笔势飞动洒脱，结体扩展开张，应是沈尹默先生有意在模仿宋代黄庭坚的笔意（图2-55）。

山谷之书极具特色，其最精彩之处在于对字的松紧、收放处理，笔画的揖让穿插以及每行字的轴线摆动，由此带来的特殊的形式感颇具韵味。此外，黄书笔势豪宕，纵横大度，起笔多藏锋，顿挫多变化，"无平不陂"。而这一点正是沈尹默着意学习之处，于此我们可以体会到沈先生的用心之处。他自己很清楚烂熟于心的二王书风并不适合写大字，往往会使笔画略显平铺和单调。山谷笔意实为唐宋诸书风中较适宜写大字者，纵横屈伸、提按起伏，气局足以放大。此帖用笔逆入，笔画似从空中荡漾而来，"如阵云之遇雨，往而却回"（明冯班评黄山谷语），得山谷书运笔之意味，横画多波动前进，笔画爽利中又有雍容之度，与平生所作不同。

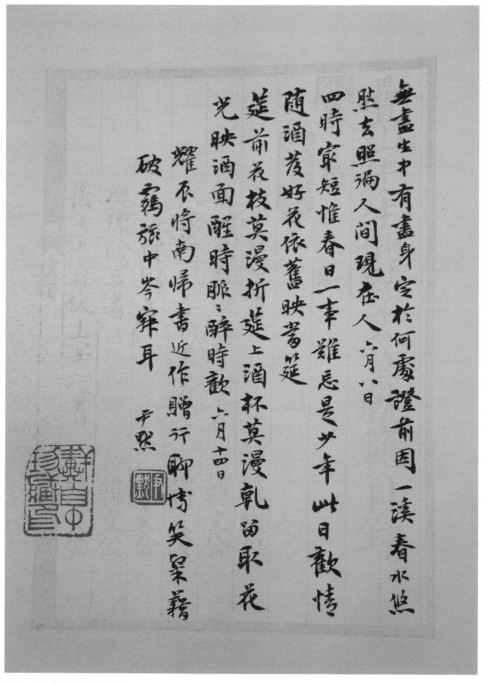

无尽生中有尽身 宅於何处證前因 一渡春水然

默玄照调人间现在人 六月八日

四时家短惟春日 一事难忘是少年 此日欢情

随酒发好花依旧 映萱延

延前花枝莫漫折 延上酒杯莫漫乾 留取花

光映酒面醒时眈 醉时欢 六月十四日

耀衣将南归 书近作赠行 聊博笑粲羲

破雾旅中岑 窜耳 平熙

图2-54 《杂感诗手札》

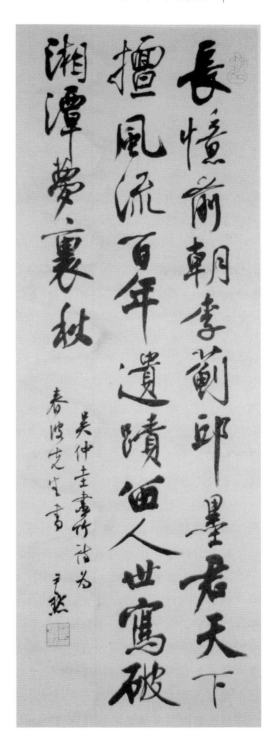

图2-55 《竹诗》

沈老在创作时有意将黄山谷的意味融进自己的书写，关注笔锋的变化、笔画的展伸，抓住了黄字特点的一个方面，而非面面俱到、亦步亦趋地钻研模仿。这不妨可以视为师古的一条捷径，既然古人的整体成就后人难以企及，那么就专注于一点，无论是古人的用笔、结体还是章法布局，悉心求索，化为己用，亦能自成一家。王铎临王献之草书，简化笔法，多学章法；启功临柳公权《玄秘塔碑》，简化笔法，多学结体。当然，这种有选择性的学习是建立在深厚的功底之上的，通过初期大量的忠实于原作的临摹，在反复的练习中培养出对艺术的辨别力和独到的眼光，进而对自己所追求的艺术风格有清晰的认识，而后才能取其精华，为我所用。

沈尹默在用笔的轻重和结体的疏密上都精细处理，特别注意字与字、行与行之间的对比呼应关系，单个字的布白处理也甚为考究，开头的"感"字，左半部分的"心"用三点代替，以游丝相连，节奏安排得较为紧凑，点画密集于左，恰巧留下右侧的空白，整个字各个部分之间遥相呼应，自然天成。再如"筵"、"人"、"是"、"笑"等字在左右上下部分的处理上都可谓自然和谐，恰到好处。

图2-56行书作品创作于1964年，纵长69厘米，横长68厘米，现藏于辽宁省博物馆。作品整体风格略偏于行草，气韵跳跃灵动，连绵恣肆。笔锋入纸果断而又变化丰富，很多字的处理参入了草意，笔势飞扬，酣畅淋漓。圆笔居多，字的转折处少有明显的顿折，随笔锋的运行顺势圆转拐弯，单个字中较多游丝，笔锋运行的痕迹非常清晰。

结字少了几许平正均衡，显得没有那么拘谨规矩，更加注重了体势的变化。如果把某些字从整体中单抽出来看，从结体到用笔或许未必都很精到，但将其放在整体中，形成的承接呼应关系就显得非常协调。这也是行草书创作的一个特点，出于整体考虑，必然会主次有别，甚至会牺牲一些字来衬托其他，迎合整体。当然，这也是随性书写的自然流露。字组的连绵映带也是此作一大特点，两字、三字甚至四字相连，这种风格在沈尹默的作品中比较少见！这也展现出了沈尹默随意书写，皆得自然的水准。正文的倒数第二列明显的轻重疏密对比，严实厚实与清朗潇散相配合交错，各有情趣。章法布局有竖列无横行，左右行距大于上下字距，布局疏朗倒也自然错杂，遥相呼应，使得每个字的体态神情得以突出地展现出来。

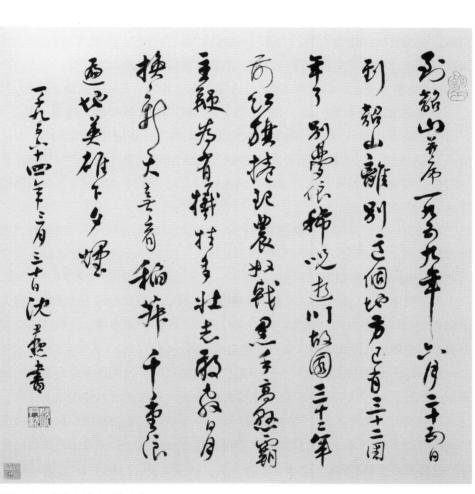

图2-56　毛泽东词《到韶山》

图2-57行书作品，全幅纵133.2厘米，横21.2厘米，现藏成都杜甫草堂。这幅作品依旧秉承了沈老行书清新自然、端秀和美的风格，点画用笔变化丰富，结体取势端庄却不刻板，潇洒却不见轻佻，墨色的轻重浓淡处理也尤为巧妙，可谓独具匠心，上乘之作。中锋、侧锋并用，笔画舒展劲挺，提按分明，作品中的"故"、"忙"、"虽"等字落笔尤为厚重。也不乏"不"、"迫"等字的灵巧精致，细如发丝而精劲内敛。"麻"、"为"、"告"、"家"、"对"等字，以点代短横、撇捺，避免了千篇一律的重复，增强了字形体态的生动活泼。一点一画起笔收笔无丝毫懈怠，劲力得以贯注于毫末，精气饱满。

结体取势不拘一格，有"路"、"誓"、"黄"的潇洒疏朗，也有"兔"、"母"、"有"的中正平和，而字形的大小、宽窄、长扁更是杂错间出，各具姿态，和谐统一。牵丝的运用尤为巧妙，自然随意，如"不如"、"路旁"、"君行"等处，不但能够造成情趣不同的体势变化，而且也增强了笔势气脉的流动。

章法布局依然是最为常见的左右行距大于上下字距，上下左右形成强烈的疏密反差，上下字距较小便于笔势的连贯起伏，这种分行布白的形式给人以生动活泼、自然成趣的感觉。

《陈简斋诗》，纵长143厘米，横39厘米，内容为陈简斋的七言绝句一首，全篇共三行28字，与沈尹默代表性的清秀妍美、平和简净不同，这幅诗轴酣畅淋漓，沉着痛快且凝重古厚，别有一番韵味（图2-58）。

整幅作品的字与字之间只有一处连带，干脆利落，笔法更多的是藏锋，露锋很少出现，如"清"、"开"等字笔势自然舒畅，一气呵成。通篇笔势开张，写的比较恣肆，侧锋较多，笔画寓方于圆，略带草意。笔调厚重，起笔、收笔的提按顿挫清晰可见，极有分量感，却也不显古板呆滞。行笔节奏感很强，整体气韵稳重而不失灵动。

此轴的结体取势变化极为丰富，纵、扁的穿插对比使得整个幅面敦实茂密而又神采飞扬。开合与展蹙的穿插变化增加了作品的层次感，更给字势增加了几分动感。此作字与字之间衔接紧凑，布局上更加敦实茂密，开头三个字与结尾三个字的厚重相对称，行与行之间错落穿插。

书法创作大字和小字是有很大区别的，这种差别是全方位的。小字重在细腻精到，大字重在气势和表现力。实际上这两种形式的创作一直是摆在书法家

图2-57 《杜甫新婚别诗轴》

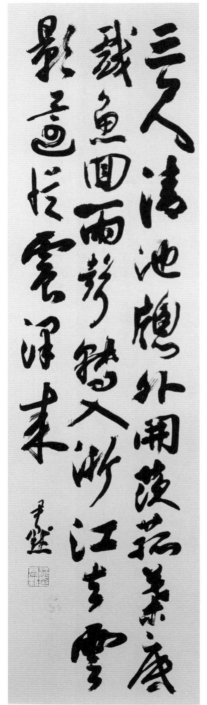

图2-58 《陈简斋诗》

面前的难题，包括沈尹默、白蕉等人，应该说都没有很好地解决这个问题。这幅作品至少展示出一种思路，是与沈尹默处理小字完全不同的。

图2-59诗词册纵31.6厘米，横44.5厘米，现藏于故宫博物院。这幅作品整体取法二王，风格和美平正，书卷气息很浓，而用笔厚重绵密，侧锋笔法居多，凌空取势，刚劲雄健，沉着痛快。同时与中锋结合又使得圆中见方，刚柔相济，厚重中富于变化。例如，"草"的主笔一横将笔铺开，"啼"、"美"、"燕"、"去"等字都使用侧锋的笔法，使这些字在整幅作品中也成为重点，轻重对比明显，层次分明，看似不着力，但布置巧妙，浑然天成。

结构上继承了二王书法"龙跳虎卧之奇，正乃规矩之至"中较为规矩平正的部分，险绝之势并不丰富。取势为纵的较多，另一方面单个字的中宫紧收，放开的笔画较少，撇捺都收紧不放，尤其是撇划多有一回笔，如"寥"、"春"、"为"、"风"等字，最后，这幅作品中字与字的疏密关系也属于比较平和的，虚实也并不明显。

章法平和自然，行距大致相当，字组、游丝使用的并不多，但字与字之间气脉相通，最后的"闲行"、"寻常"两个字组间的游丝使整个作品不失于单调。另外，作品开头的一些字厚重绵密，而收尾的几个字小而轻，富于变化，轻重分明。

《黄庭坚自书自作草书轴》纵103.5厘米。横33.6厘米，现藏成都杜甫草堂（图2-60）。用笔较为沉着，起笔处露锋较多，神采飞扬，偶尔的藏锋又使笔法富于变化，自然灵动中显得厚重刚劲，不流于俗滑；转折处圆劲而秀折，内方外圆，丰润又不失骨气，如"而"、"病"等字。另外，纵观整幅作品，许多字组的游丝给作品增添了血脉流通之感，如"而"与"通"、"十五年"、"曰"与"往"，皆出于自然，点画呼应顾盼，用笔虽轻但柔中带刚。游丝虽多而不乱，正是对笔墨功夫的考验。作品层次感很分明，轻重变化丰富，虚实结合，"每"、"在"、"而"等字用墨浓重，画面感很强。

字的开合之变、参差之变丰富，参差不齐中求平直，如"余"上放下收、"笔"横画拉长；主笔或撇捺写的较为舒展，随意洒脱；既有平正温和之字，也有奇险倾斜之字，变化多端而出于自然，随笔势的跌宕起伏。纵行之间的距离紧凑，左右字之间呼应顾盼也合乎自然之趣。

草梯盤寥，嘆語閒延知音

安排蜜萼高花自在倚春風無

心位逐江流去，蝶乘芳酬瞥

啼如故青華沒盡門高聘此間

信美不如歸為誰更向他鄉

佳 海國長風山城昔霧雲

情紫卷江頭樹人間竹百笑

多程逐不斷天涯路花塵

閒行樽前小佳句，燕子來還

去年常事已不辜辜年華

掀被東風誤 踏莎行二闋

图2-59 诗词册

余寓居开元寺之怡偲堂，见江山每于此书作草，似得江山之助。然颠长史、怀僧皆倚酒而通神入妙。余不饮酒，忽十五年，虽欲善其事，而器不利，行笔处时时蹇蹶，计遂不能尽妙。古人云：“草书不治，此最难事。”余谷草书，壮时与老何似。然余自得名。余在江南，绝不复作草，今来黔州，求者寥寥，或问其故，余曰：在黔安国野人以病来，苦皆与栗金、胡盐、白药可惜。以啖庸人，喓与虚白青不俗者引一个来。闻者莫不绝倒。

涪翁自书自作草书后

图2-60　《黄庭坚自书自作草书轴》

图2-61扇面一面为沈尹默的书法,一面为郦承铨的山水画,作于1948年,纵13.5厘米,横67厘米,现藏浙江省博物馆。

起笔较多露锋,如"事"、"改"等字,有些字的主笔则刚劲有力,如"一"、"老"等字长横的起笔方正利索,笔画的提按交代得十分清楚,轻重变化也很明显。结构取横势者居多,字与字之间开合灵活多变,如"生"字的三横皆收紧,取纵势,下面的"老"字长横拉开,下面字又收紧,最后"逃"字又将下部放开,节奏变化很明显。

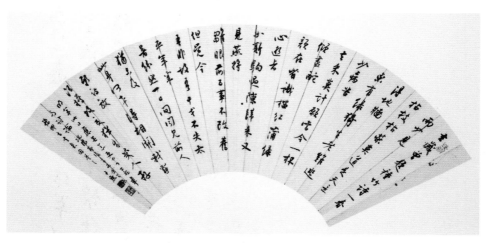

图2-61 行书扇面

第三章 书法史论研究成果精华述略

　　沈尹默先生一生专注于翰墨，在传统书法上下足了功夫，也取得了很高的成就。与此同时，尤其是在20世纪五六十年代，沈尹默比较集中地发表了一些关于书法的文章，其中涉及他对当时书法发展的态度、对书法未来发展趋势的看法、对书法基础理论知识的阐发、对书法学习相关问题的阐述分析、对书法史上重要现象和问题的阐述、对书法史上重要书学论著的阐释等。这些成果在"文化大革命"前后的一段时间里，对推广中国书法、拓展书法研究以及更好地引导更多的书法爱好者学习书法都起到了重要的作用。

一

《谈书法》

　　这篇文章写于1952年，沈尹默主要就用笔方法进行了阐释。主要分为"中国向来写字所用的工具"、"文字构成变迁的经过"、"文字的功用"、"书法是不是一种艺术"、"执笔五字法底说明"、"总论用笔底方法"六个大方面。其中，按沈先生的逻辑来看，其中第二、三、四部分的论说是为执笔问题做理论铺垫的。应该说，最后的两个方面才是这篇文章的重点。

　　在阐述用笔方法的时候，沈先生强调的核心是"指实掌虚"，认为如此才能达到"腕随己左右"（黄庭坚语）的境界。他还指出了"指实掌虚"中的动静问题，即手指是静的，手腕是动的，以此来保证"笔笔中锋"。对于这一点的阐释非常细致，沈先生以人走路为例打比方，"好比人在路上行走一样，人行路时，两脚必然一起一落，笔要在点画中移动，也得要一起一落才行。落就是笔锋按到纸上去，起就是将笔提开来，这正是腕唯一的工作"。中国古代关于写字的理论浩如烟海，大多数都说得虚无缥缈，大有只可意会之境，而以走路来喻执笔写字，浅显易懂。而这也是沈先生的用心之处。在那样一个时代，要很好地推广中国书法，那种高深莫测、云山雾罩的文章是不会达到目的的，所以这种复杂问题简单化的论述方式就显得十分必要了。再者，从教学的角度来说，若想把一个问题阐释清楚，自己需要认识得非常深刻才可以，否则很可能越讲越糊涂。于此亦可见，沈先生结合自己的学书经验确实把这些基础问题研究得很透彻，已经形成了一家之言。

　　此外，沈先生还论及了中国书法史上的一个重要话题，即用笔结字说。这是一个历来争议颇多的话题，源自赵孟頫的一个论断："书法以用笔为上，而

结字亦须用工。盖结字因时相传，用笔千古不易。"这种说法把笔法直接凌驾于结字之上。这便引起了后代对笔法和结字孰高孰低的争论。沈先生赞同赵孟頫的观点，认为点画中锋的法度是最根本的，结构的正斜疏密是可以因时因人而改变的。这一点也与他平时对"中锋"的重视是一以贯之的。沈先生此论是有其道理的，书法经过长时间的发展，出现了数不清的名家、名作，各种风格层出不穷，这纷繁的书风背后最核心的东西便是用笔的方法和道理，失掉了这一点，所谓传承也就没有了支点。

二

《书法漫谈》

　　这篇文章作于1955年，其中就若干重点问题进行了详细地剖析和阐释，基本可以包含当时沈尹默的主要思想观点。

　　其一，沈尹默以自己学书法的经历和经验为切入点，论及了一个十分重要的本体论问题，即书法的"法"的问题，这是千百年来一直没有被系统阐释清楚的核心问题。他指出："凡是前人沿用不变的，我们也无法去变动它，前人可以随着各人的意思变易的，我也可以变易它，这是一个基本原则。在这里，就可以看出一种根本法则是什么，这就是我现在所以要详细讲述的东西——书法"。书法作为一门古老的艺术，其最根本的东西是什么？也就是文中提出的"根本法则"是什么？这是学习书法、研究书法最基本的，也是最重要的问题。沈尹默这段话要阐述的意思实则和他在《谈书法》一文中的观点类似。沈尹默一直坚持书法是有规律可循的。在他看来，这"根本法则"正是用笔的方法和规律，这也和他长期以来对"中锋"的强调是一以贯之的。

　　其二，在讨论"书法的由来及其必要性和重要性"的时候，沈尹默提出"宇宙间事无大小，不论是自然的、社会的，或者是思维的，都各自有一种客观存在着的规律，这是已经被现代科学实践所证明了的。"这实际上是一种双重视角，既把书法看成艺术，又看成科学。他以诗词格律为例，指出任何一种文艺形式都有内在的根本法则。不仅如此，他还把这种根本法则提到了极高的位置："这个法则也是字体本身所固有的，不依赖个人的意愿而存在的，因而他也不会因人们的好恶而有所迁就，只要你想成为一个书家，写好字，那就必须拿它当作根本大法看待，一点也不能违反它。"书法的根本大法即写字的规

律、方法，这似乎是那个时代思考的问题，因为要想使中国书法的传承逐渐复兴，进而推广，这个问题必然要给广大的爱好者阐释清楚。显然，沈尹默看到了这个问题的关键。

其三，在沈尹默眼中，执笔是学写字的基本条件。因为在他看来，只有正确执笔才能为笔笔中锋提供保证。他结合毛笔的制作工艺和物理特点分析了原因，即只有"笔锋在点画中间行动时，墨水随着也在它所行动的地方流下去，不会偏上偏下，偏左偏右，均匀渗开，四面俱到"。在执笔这一重要环节中，沈尹默尤其强调运腕的重要性。

众多的执笔法中，沈尹默独推唐代陆希声的五字执笔法，并且提出这是唯一一种被历史证明了的、合理的方法，并且用较长的文字澄清了其与拨镫法的区别，指出了历史混用的问题。五字执笔法自然会做到"指实掌虚"，在此基础上，才能够做到腕平，而后肘腕并起才能更活一些。在这一过程中，"活"是原则。在具体的操作细节上，沈尹默指出手指位置的高低、疏密、斜平因人而异。在说明了五字执笔法之外，又指出了回腕法、龙眼法和凤眼法的误导，破除一些迷信观念，这一点和启功先生非常相似。指明一些旧观念中的错误在当时也是非常有必要的，中国书法史上由于种种政治或文化上的原因，有很多观念实际上是不合理的，只是中华民族向来的崇古情结，较少彻底颠覆过。沈尹默先生和启功先生的破除迷信，无疑可以把当时通过书写实践证明的科学合理的方法推而广之，把不合理的观念的问题指出来让更多的人了解。

在分析行笔的问题时，沈尹默特别指出了运腕讲究提和按，提中有按，按中有提，而且是在每一笔的起收和行进过程中都要的。提、按、起、倒是用笔四种关联在一起的方法。如果这个环节掌握不好，毛笔的长处也就发挥不出来了，因而也就无所谓书法，只是糊涂乱抹了。

其四，在谈习字的方法问题时，沈尹默主要从三个层面阐述了他的观点。首先是工具问题。沈尹默在很多文章中都提到了毛笔的特性和科学地使用毛笔是写好字的基础这样的看法。这篇文章里，沈先生非常具体地说明了毛笔的保养方法，提出了"笔酣墨饱"的重要性。毛笔之外，沈先生还指出写字的墨应该浓淡适宜，与其过浓，还不如淡一些的好，不容易形成墨猪。其次，沈尹默指出学书法必须从楷书和摹拟开始，因为练习好一点一画的用笔和摹拟都是学书法的根基。就摹拟来说，沈老也并不是主张一味地死学，而是否定了描写和

九宫格，他认为这两种东西会影响自运能力的自由发展。他提出的办法是先要通过读帖做到心中有数，然后先体会其用笔的特点，再注意结体取势的规律，要经过一个很长的"心摹手追"的过程，才可以渐渐与帖相近，进而能够将前代书家的笔势、笔意与自己的脑和手融合起来，即便独立写字，也会活用其笔势与笔意了。最后，沈尹默提出了自己对入手阶段学习碑帖的独到看法，在他看来，初学楷书不宜从欧、虞入手，这和一般的学习思路是不同的。原因是他认为欧、虞的代表作都是他们老年阶段极变化之妙的作品，非初学阶段的能力可以把握，需极老辣的手腕才可以。他提出初学应该从体势平正、笔画匀长的作品入手，如《刁遵志》、《大代华岳庙》、《龙藏寺碑》（图3-1）、《伊阙佛龛碑》（图3-2）、《孟法师碑》、《麻姑仙坛记》（图3-3）等。此外，还就如何向几位名家学习提出了具体路径。喜欧、虞的人可以从褚遂良《孟法师碑》入手，因为这是褚遂良采用欧、虞两位老师用笔长处，去掉了他们结体的短处写成的。学颜体应该先观察《自书告身帖》墨迹（图3-4），明了其笔法特点，而后临写《麻姑仙坛记》或《东方朔画赞》。学柳公权可以先学习《李晟碑》，因为此碑容易了解其用笔的真相。

此外，在谈到"书家与善书者"的问题时，沈尹默借分析古代书法家与一般善书者的区别来强调法度的重要性。他指出苏东坡那样天才的书家是有特殊性的，我们不能够以此为借口来忽视法度的重要性。这种观点对于帮助广大爱好者树立正确的学习观念有非常积极的作用。

图3-1 《龙藏寺碑》局部

图3-2 《伊阙佛龛碑》局部

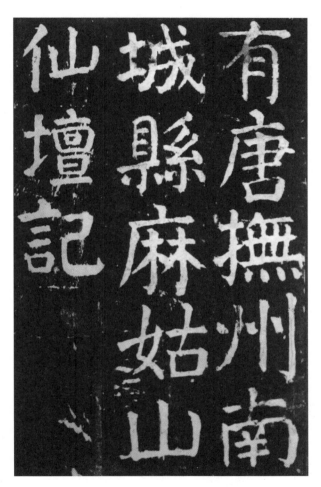

图3-3-1　《麻姑仙坛记》（大字本）局部

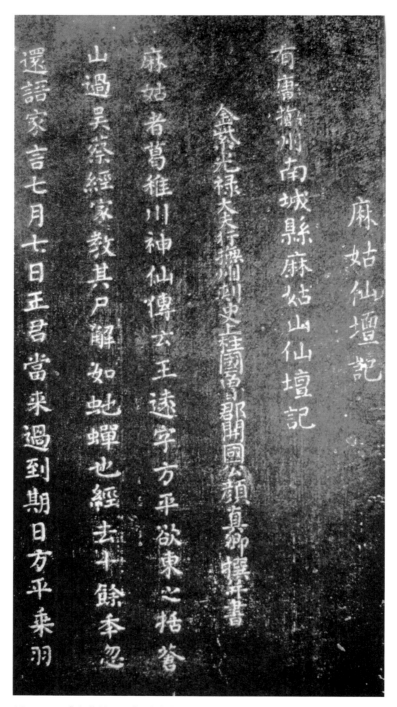

图3-3-2 《麻姑仙坛记》（中字本）局部

時聞麻姑來，時不先聞人馬聲，既至從官當半於方平也。麻姑至，蔡經亦舉家見之。是好女子，年十八九許。頂中作髻，餘髮垂之至要。其衣有文章，而非錦綺，光彩耀日，不可名字，皆世所無有也。得見方平，方平為起立。坐定，各進行廚，金盤玉杯無限美膳，多是諸華，而香氣達於內外。擗麟脯行之。麻姑自說云，接待以來，已見東海三為桑田。向到蓬萊，水乃淺於往者會時略半也，豈將復還為陵陸乎。方平笑曰，聖人皆言海中行復揚塵也。麻姑欲見蔡經母及婦姪。時經弟婦新產數十日，麻姑望見乃知之曰，噫，且止勿前。即求少許米，得米便撒之墮地，視其米皆成丹砂。方平笑曰，姑故年少，吾了不喜復作此曹狡獪變化也。麻姑手似鳥爪，蔡經心中

图3-3-3　《麻姑仙坛记》（小字本）局部

图3-4　颜真卿《自书告身帖》局部

三 《谈中国书法》

这篇文章作于1961年。此文的核心内容有两个方面，二者又都是书法发展的时代性问题。第一层意思是提倡写好简体字。他指出字体由繁趋简的演变与现代简化汉字的用意一样代表着人民大众的意愿，因为它便于使用。因此，书家应该顺应时代之需要，把简体字写好看。这也是"古为今用"的实践意义。第二层意思主要讲书家顺应时代发展潮流的重要性。他认为但凡历史上传下来的好东西，总是含有不同程度的新鲜成分。凡是学书法的人首先要知道前人的法度、时代的精神和个人特性，三方面结合起来方能成功。书法应该既要继承前人的优秀之处，还要适合现代。

四

《二王法书管窥》

　　这是一篇可以代表沈尹默书学研究水平的重要文章。当时的情况是从清代后期逐渐建立起来的碑帖融通的书学取向已经深入人心，成为很多书法爱好者追求的最佳境界和最理想的学书门径。在这种背景下，人们对传统帖学经典的认识和理解都逐渐淡化，"二王"作为帖学的核心典范并没有得到足够的重视。在碑学思想相对浓郁的情况下，用平实的语言和浅显的道理深入浅出地把"二王"重新阐释出来，重新推到广大爱好者面前，这就是沈尹默这篇论文最重要的意义。结合之后中国书法的发展状况看，沈尹默这篇文章对"二王"的推举有着重要的意义，它对中国书法在当代的发展也有着重要的启示意义。

　　这篇文章首先阐释了两个基本问题：一是什么是王字；二是王字的遭遇是怎样的？

　　第一，传书论中说王羲之后来得见汉魏诸碑后不满学习卫夫人，从中可以体会到王羲之的姿媚风格和变古不尽之处是有深厚根源的。王羲之成一代宗师的缘故是他能够把平生博览所得的秦汉篆隶各种不同的笔法妙用，悉数融入到真行草体中去，成就了那个时代的最佳体势。王献之则初由其父王羲之得笔法，对章草特别钟情，再进而取法张芝，推陈出新，形成了自家的体段。王羲之、王献之父子二人都渊源于秦汉篆隶，更用心继承和他们最接近而流行渐广的张、钟书体，加以发展，为后世所取法。这是王羲之和王献之书法渊源的梳理和廓清。这是基本！中国书法自古以来讲究来历、渊源。二王作为中国历史上最为出色的两位书法家，大家肯定很希望了解二王书法的来龙去脉。

　　此外，沈尹默还指出，二王之所以水平高出时人，为历代所追慕，是因为

取多用弘，而《平复帖》、《伯远帖》是当时流俗风格。魏晋时期留下来的墨迹很少，我们不能以一些残纸的风格去讨论二王书风的真实程度。应该看到，《平复帖》、《伯远帖》在当时很可能只是一般的大众化的书写状态，这些与二王的情况是不同的。二王的高妙在其取多用弘，师法的面广并且能够很好地融合并创新。

第二，关于二王高低的讨论。讨论这个问题的前提是：二王书法是不一样的。从技巧到风格都是有区别的。然而，就是这一个问题在古代争论非常多！真正意义上的讨论始于张怀瓘，他对二王书风"子为神俊，父得灵和"的高度概括实质上正是一种风格上的区别。北宋，黄庭坚认同献之所云"故应不同"，但未及深说。黄伯思从师法渊源和草书成就两个角度指出王献之"自谓不同"一说非夸辞也。到了元代，袁裒从笔法角度概括了二王之间内擫和外拓的区别，具有重要的承前启后的意义。直至明代，王世贞、杨慎、何良俊经过系统的梳理、论证，得出二王法不同的结论。此后，又不断有人从各个角度论证羲献父子书法的差异，二王方法之不同逐渐成为一种共识深入人心。值得注意的是，在清代特殊的文化环境下，碑派书家又将北宋黄庭坚等人提出的王献之导源秦篆的观点重新提出来加以放大。这样来看，对二王异同问题的讨论实际上经历了四个阶段。张怀瓘的概括是在系统的研究之后得出的结论；黄庭坚、黄伯思都是一种即兴的感悟；袁裒的概括是在复古风气下从技法角度的区分，王世贞等人的观点是综合前人各方面的言论加以升华、概括；清代碑派书家则是出于特殊目的的考虑。很多书家和鉴藏家都认为王献之的字是学王羲之的，二者是没有区别的，持此论者一般来说都对王献之有所忽略，甚至加以讽刺。沈尹默明确提出了二王是不同的，王羲之多用外拓，王献之多用内擫。内擫是骨胜之书，外拓是筋胜之书。方法不同必然效果不一。内擫必然会更加峻爽、含蓄；而外拓则会显得锋芒外露，更加放纵一些。沈尹默提出可以以玉质来比大王，金质来比小王。内擫近古，外拓趋今。古今只是风尚之别，而非优劣之标准。这是一种比较公允的论点。二王父子各据所长，此论自张怀瓘便已提出："逸少秉真行之要，子敬执行草之权。父之灵和，子之神俊，皆古今之独绝也。"（《书议》）他认为王羲之的楷书、行书更好一些，王献之则更擅长行草书，也就是其所创"破体"。张怀瓘对王献之的"破体"书风赞赏有加："子敬才高识远，行草之外，更开一门。夫行书，非草非真，离方遁圆，

在乎季孟之间。兼真者谓之真行，带草者谓之行草。子敬之法，非草非行，流便于行，草又处其中间，无藉因循，宁拘制则；挺然秀出，务于简易；情驰神纵，超逸优游；临事制宜，从意适便，有若风行雨散，润色开花，笔法体势之中，最为风流者也。"（《书议》）

　　沈尹默指出：王献之耽精草法，故前人推崇，谓过其父，而真行则有逊色，此议颇为允切。他赞同张怀瓘的论点，父子二人各有所长。魏晋之后的历史也证明了这一点，王献之的草书受到了很大的欢迎，尤其在盛唐和明末这两个草书大兴的时代，王献之气势醋畅的草书风格赢得了广泛的认可。然而，在历史上也同时存在着另一种观点，其大多是较为保守的立场，认为王献之那种代表性的一笔草书不合草法，故意的缠绕也不是正大气象，还是推举王羲之的草书。基本上是这两种主要立场构成了对二王草书的接受历史（图3-5、图3-6、图3-7、图3-8）。

图3-5 《十七帖》

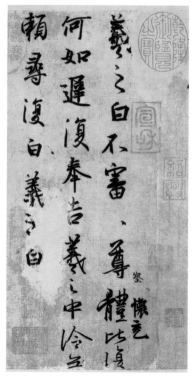

图3-6 《何如帖》

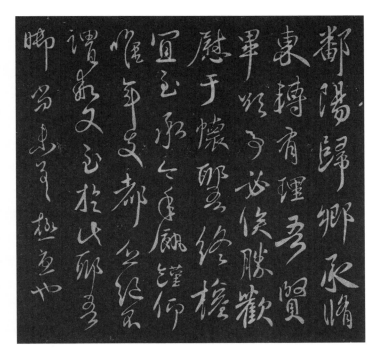

图3-7 《奉橘帖》　　图3-8 《鄱阳帖》

　　实际上，对这一问题的讨论经历了漫长的过程。自东晋始，二王优劣的讨论便开始出现。梁武帝是真正意义上正面讨论此问题的第一人，其"画龙画虎论"也直接导致王献之的境遇发生了转变。至唐，李世民的一番评论可谓王献之历史影响流变史上最为沉重的打击，成为后世公认的冤案！孙过庭的态度很明确，王羲之高于王献之。直至张怀瓘，父子同为终古独绝、百代楷模的观点促成了此后二王并美的局面。他以分书体讨论的方式分析了二王的优劣。自北宋至清，关于二王优劣的问题一直作为讨论的热点，基本形成了三种态度。其一，二王虽同属典范，但相比较而言，王羲之略占上风。所谓二王并尊在实际的阐释和评价中并非是没有优劣等级的并列。王羲之更胜一筹之类的意思总是或隐或显地出现在诸家的阐释之中。有些言论中虽先把二王并美的帽子扣上，但在进一步的阐释中还是流露出了王羲之更优于王献之的意思。尤其在明清时期，王献之在二王的比较中全面落于下风。个中缘由十分复杂，特殊的父子关系、王羲之一直以来被塑造起来的神化形象、论者的个人喜好、作品的流

传等都可能成为促成这种态度的因素。其二，王献之高于王羲之。持这种观点的书家相对较少，以米芾、乾隆为代表。这种声音在历史上非常微弱，此二家虽均有言论说明大王不及小王，但极有可能是特殊时期特殊场合下的感慨。以米元章为例，他在晚年也曾发出小王确实不如大王的感慨。如此看来，大王不及小王之说并非他们分析和思考的结果。其三，随着对这一问题讨论的不断深入，一些极具史识的书家如董广川、王世贞、刘熙载等表达了二王各有千秋，没有必要强分高下的态度。这种态度的背后是一种对书法史发展规律的检视和思考。

值得注意的是，虽然历史上对这一问题的讨论非常系统、细致。但是由于二王并尊局面的长期稳定以及二王特殊的父子关系等因素，在一般的情境中，对"二王"一词的使用并不严谨。自北宋便开始出现"二王"模糊化的迹象，这种状况甚至一直持续至今没有得到实质性的改变。在很多情况下，"二王"代表的是以王羲之为核心的魏晋书法的典范意义，是二王并尊局面的一种反映。只是在特定的情况下，才对王羲之与王献之进行细致的划分。

第三，沈尹默认为与二王相关的神话传说不可信，这实际上是"思之思之，神鬼通之"的道理。历史上关于二王学习书法的神话传说非常多！他们是最优秀的书法家，很多故事、传说自然会附会到他们身上更显说服力，如此，也给二王蒙上了浓重的神话色彩。就如汉碑之中，很多无作者勒铭者都被归于蔡邕名下一个道理。

关于王羲之的传说以"入木三分"为代表。王献之的传说有两个。一是王羲之背后掣笔："昔人谓献之作字，羲公后掣笔不得，叹曰：'是儿终成名'，言其紧也。"二是王献之假托神仙："子敬言于会稽山见一异人，披云而下，左手持经，右手持笔，以遗献之，献之受而问曰：'君何姓字，复何游处，笔法奚施？'答曰：'吾家外为宅，不变为姓，常定为字，其笔迹岂殊吾体邪？'圣人以神道设教，不若是之欺诞也。"这几个传说在历史上影响很大，一定程度上把书法的传授渲染得玄之又玄、高深莫测。初学者会一头雾水，莫知所从。沈尹默的解释应该是比较客观的了，这些所谓的神话实际上是说明当一个人对一种学问或一种东西入迷的时候，会产生很多似乎与神鬼相通的感觉，这些传说我们应该理解为当时二王对于书法的专注和沉迷！实际上，在明代晚期，早有一些书法家通过书写实践的经验判断出类似"背后掣笔"等

传说的迷信，沈尹默沿着这个思路更多的是想告诉广大的书法爱好者学习书法应该有的一种态度！

第四，沈尹默于文中对二王的遭遇进行了梳理。这对于客观、系统、全面地了解二王，理解二王书风发展的轨迹以及二王书法能够成为书法史的代表背后还有什么因素在起作用有着很重要的意义。在古人那里，针对这一问题曾出现过一些梳理，但基本是把大的轮廓点出来，概括性很强。我们知道，在历史上，唐太宗对于二王书法有着非同寻常的意义。正是因为唐太宗的推崇，才逐渐造就了王羲之后来的地位，也正是因为他的打压，王献之入唐便遭当头一棒，作品散佚殆尽，才使得宋代出现了献之一帖当右军五帖的状况。这种损失是永远都无法弥补的！在此后的历史上，仅作品流传数量这一点，王献之就无法与王羲之形成抗衡之势。所以，在二王书法的接受史上，唐太宗是关键的转折点。后世也有很多书法家对唐太宗批评王献之的言论进行过评论，大部分认为那种诋毁是不符合实际情况的。沈尹默也是执此论者，他指出：唐太宗对王献之的批评是不对的。太宗《温泉铭》明显学王献之，因为那时候王献之书迹比王羲之易得，当他看到王羲之的法帖之后，不想和一般人一样甘居王献之之下，更因为其中特殊的父子关系，所以才把王羲之抬出来，以快己意。李世民对王献之的贬斥造成的极大的负面影响是不可宽恕的。

第五，关于学习王字的问题。学习王字首先要解决范本问题，王羲之作为中国书法史上的第一人，流传的作品非常多，这是好事！但是，我们应该知道其中也夹杂着一批伪作。道理很简单，书法家的名声大了，自然伪作就多，更容易获取利益，这种事情自古有之。沈尹默指出，王字难以辨认的原因很多，二王当时的伪作便很多了，唐以后，转相传刻，北宋刊刻《淳化阁帖》，因王著"不深书学，又昧古今"，多处失误。刻帖一出，以讹传讹，莫由辨识。这种情况客观上对学习王字造成了一定的影响。尤其是刻帖，伪作杂丛，面目全非，一旦误入歧途，后果难以想象。

所以，针对这种问题，沈尹默主张学习王字要以摹拓本为善，石刻不是不可学，可以拿来参考，主要还应该从墨迹中学习。此外，还可以参考后来学王字成功的名家墨迹，揣摩其规律。大家都要遵守的法则，是有原则性的。求同存异，这样分析，便可得笔。沈尹默把墨迹提到了一个高度，这是主要的学习对象，因为可以从中清晰、真实地观察毛笔的运行轨迹，体会其中的奥妙。并

非石刻和阁帖不能学，切不可株守其中，毕竟这些是经过二次加工的王字，非本真面目。

此外，沈尹默还提出：初学书法应用内擫法，然后再放手去学外拓法。如果转化成二王的顺序就是先学王羲之，再学王献之。王右军的笔法不能直过，应该取涩势，前者为锥画沙，后者如屋漏痕。这是沈尹默根据自己多年的经验总结出来的精髓。

这部分内容应该是沈尹默这篇文章的落脚点，为的是在当时的环境中重新将二王拉回到人们的视线之内，并且拉近二王与学书者的距离。

二王问题是一个非常复杂，包含面非常广的问题，沈尹默这篇文章抓住了其中几个最关键的问题加以剖析，在古人的基础上提出了很多较为客观公允的观点，同时结合他多年研习二王的经验，为广大初学者指明了方向。总之，这篇文章是研究二王和学习王字必须参考的重要文章，也是近现代研究二王最为出色的文章之一（图3-9）。

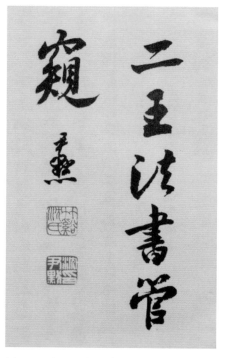

图3-9　沈尹默自题《二王法书管窥》

五

《书法艺术的

时代精神》

　　沈尹默在这篇文章中说："书法艺术家，既要学习前人的法度，又要创造自己的风格，尤其要有时代的精神。我们今天的时代精神表现在为当前的社会服务，为广大群众服务上。因为我们的书法艺术首先要让广大群众'喜闻乐见'并要使他们掌握。在形体上要求端庄、大方、生动、健康的美，而不能追求怪异。文字一混乱就行不通了。"沈尹默写这篇文章的时候正值国家大力推行简化字，这对书法家来说是一个困难，有一定书写经验的人都知道，用毛笔写简体字要比写繁体字困难得多。正是在这样一个考验书法家的时候，沈尹默提出简化实用是文字发展的目标和规律，书法家不应该躲避简化字，而应该顺应这个潮流，利用它为广大群众服务。

　　此外，沈尹默还强调了书法应该与社会紧密结合起来，才能拥有广泛的群众基础，发展得更好！他指出："书法艺术应尽量发挥到实用文字方面，牌匾可写，标语可写，公告可写，甚至仿单、说明也可写。当然，有积极意义的诗词，优秀的对联和诗文更可以写，这样书法艺术才和群众结合得更紧密，为群众服务得更好，'学贵致用'，只有让更多的群众欣赏到书法，才是艺术家最高尚的艺术享受。"这实际上提出了一种雅俗共赏的标准，提醒书法家不要一味求奇求怪，要符合大众的审美。沈尹默的这一提倡是具有前瞻性的，如今的社会中到处可见书法的影子，电脑的普及更是把更多的书法因素带入了我们的视觉生活。

历代名家学书经验谈辑要释义·王僧虔《笔意赞》

《笔意赞》是南朝王僧虔所作，总结了以往的书写经验，切实可信，其中谈到了书法的形神关系、使用工具、临习范本的方法以及点画用笔等。

"书之妙道"，以神彩为上，形质则为次要。学书者应先从形质入手，才有神彩可言。有形无神不能算入书法之门，而兼之者才被公认为上乘之作。那些形质差些，而神彩却可观的书家，不是天分过人就是修养有素的不凡人物，给他以善书者的称号是当之无愧的。只有整秩的形质而缺乏奕奕动人的神彩的书作，也只能归为台阁体一类。孙过庭《书谱》中的"善书者"专指钟、张和二王；而陆希声所说是不知笔法的书家。现在多用同于后者。王僧虔对书法学习的要求较高，称颂笔意，认为写出来的字不仅要有美观外形，还要有美满的精神内涵，这需要不断的学习和艺术实践，到了相当纯熟的阶段，艺术家便能将自己的思想感情融入到作品之中，使之成为神采奕奕的艺术品。

论中举出王羲之的《告誓》和《黄庭》两种，《告誓》笔势略严谨，《黄庭》则多旷逸之致。谨严之势易拟，旷逸之神难近，以此次第使学者知所先后。要懂得从范本临习需要得到些什么，不得死拟间架，必须活学点画，探索行笔之意。就是说不但要看懂它，还要把它写出来。一切字形，当先映入脑中，反复思索，酝酿日久，渐渐经过手的实际练习，写到纸上，以脑教手，以手教脑，不断如此去下功夫，才会与范本接近。点画用笔，使得字形有雄强的静的一面，也有姿致风神的动的一面，如此使毫行笔，才能当得起米芾所说的"得笔"。这便要求善于运腕，提按有致，每按必从提的基础上按下去，提则要在带按着的动作下提起来，这样按的笔画粗些不会笨重不堪，提的细处也不会出现一味虚浮而毫无重量。临习之时，应注意到每一点画细微屈折的地方，不当只顾大致体势，而忽略下笔收笔。像米芾便欲得索靖真迹，观其下笔处，这是学习书法的唯一窍门，不可不知。与此同时，书法作品的好坏，工具是起一定作用的，笔，墨，纸的使用也要有所讲究。

《笔意赞》最后两句："工之尽矣，可擅时名。"这是应该批判的。我们学艺术的目的，绝不能是为了追求名利。

历代名家学书经验谈辑要释义·唐韩方明《授笔要说》

包世臣《述书》下篇云："唐韩方明谓八法起于隶字之始，传于崔子玉，历钟、王以至永禅师者，古今学书之机括也。"这是很有见地的说法，因为他从书法传授源流和执笔使用方法说起，最为切要，明辨是非，使人置信。这篇文章足以概括向来谈书法述说的要旨，所以在释义中，即将众家所说引来，互相证成，或者补充其所不足。

韩方明世系爵里不详，字迹亦不传于世。唐朝卢携曾说："吴郡张旭言自智永禅师过江，楷法随渡，旭之传法，盖多其人，若韩太傅滉，徐吏部浩，颜鲁公真卿……予所知者，又传清河崔邈，邈传褚长文，韩方明。"据此，则方明自言受笔法于徐、崔二氏为可信。伯英是东汉张芝的字，这里所说，伯英以前，未有真行草书之法，若理解此话首先要先明白两个道理：一是真行草书体，由古篆隶逐渐演变而来，直到东汉方始形成，以前古篆隶的点画法则，当然有所不备，而写新体真行草的书法，还未能完成；再则一向学书之人，不是从师受业，就得自学。自学不外从前人留下的遗迹中去讨生活。相传李斯、蔡邕、钟繇、王羲之、欧阳询诸人，每见古代金石刻字，即坐卧其旁，钻研不舍，这就是在那里探索前人的笔势。因为不论石刻还是墨迹，它表现于外的，总是静的形势，而其所以能成就这样形势，却是动作的成果。动的势，只静静地留在静的形中，要使静者复动，就得通过耽玩者想象体会的活动，方能期望它再现眼前，于是在既定的形中，就会看到活泼地往来不定的势。经无数人心传手习，遂被一般人看出必须如此动作，才能成书。这种用笔方式，公认为行之有效，将它记录下来，称之为书法。理论本出于实践，张伯英时代，写真行草书者，尚未有写定的书法，并非不讲究书法，相反地是认真寻求不可不守之法。常听见有人说：要写字就去写好了，何必一定要讲书法。这样的主张的人，不是对于此道一无所知，就是得鱼忘筌的能手，像苏东坡那样高明的人。有志学书者，却不宜采取这种态度。

姚思廉是二十四史中《梁书》、《陈书》的著者，唐初任弘文馆学士。引王僧虔与竟陵王萧子良的一封信，来叙述自古篆隶演变而成的新体真行草，最早得法成功的汉末、魏、晋时期的张、韦、钟、索、二卫诸人，而以"笔力惊觉"四字品题之，是其着重在于用笔。笔力就是人身之力，要能使力借笔毫濡墨达到纸上，如果没有预先掌握好这管笔，左右前后不断地灵活运用着进行工

作，要想在字中显出笔力，是无法做到的。

韦诞字仲将，魏国人。靖字幼安，晋朝人，与卫瓘俱以善草知名。瓘笔胜靖而楷法不及，《晋书·索靖》所记载如此，知善草者不可不工楷法。钟会是钟繇之子，能传父学。自来钟、张并称，是繇而非会，此处独提会名而不及繇，仔细想想，自有他一定的原因，并非偶然。在宋、齐、梁时期，一般人都喜欢羊欣的新体，嫌钟、王微古，所以多不愿意提及他们。二卫是晋朝的卫瓘、卫恒父子。瓘字伯玉，恒字巨山，瓘工草隶，尝自言："我得伯英之筋，恒得其骨，索靖得其肉。"僧虔所称诸人，考其传授，非由家学，即由戚谊，但有一事，应该注意，虽然递相祖述，却不保守，都能推陈出新，有所发展。魏晋以来，书法不断昌盛，这也是重要的一种因素。由此可见，有继承，有创造，本来是我国学术文艺界传统的优良风尚。

张旭字伯高，吴郡人，每醉后作狂草，又叫他做张颠。他是陆彦远的外甥，彦远传其父柬之之笔法，柬之受之于其舅父虞世南。旭遂得其笔法真传，但他能尽笔法之妙，则是由于自学中的领悟，偶见担夫争路和听见鼓吹的音节，看到舞蹈的姿势，都能与行笔往来的轻重疾徐，理通神会，书法遂尔大进。旭善草体，而楷法绝精。方明说他始弘八法，又说以永字八法传授与人，这样说，是承认永字八法之名是由张旭提出。试查张旭之前的文献，蔡邕《九势》中只提到掠、横、竖三种；卫茂猗的《笔阵图》只说点画、波撇、屈曲，后面列举了"横、点、撇、戈钩、横撇、横折钩"六条；右军《题笔阵图后》所述有波、点、屈折、牵、放纵六种；李世民《笔法诀》六种则是画、撇、竖、戈、环、波；欧阳询的八法，是"点、竖弯钩、横、竖、戈钩、横折钩、撇、捺"，都和永字配合不好。而在张旭以后，世所传颜真卿、柳宗元他们的《八法颂》，却是依永字点画写成的。由此可见方明之说，实为可信。至于五势九用，内容未详，以意度之，这里的势，就是落笔结字，覆承映带，左转右侧的作用，不外乎行笔的转、藏、收、疾、涩等而已。九用或是指大篆、小篆、八分、隶书、飞白、章草、楷书、行书、草书，也未可知。想要得到尽墨道的妙诀，的确非留心于法、势、用三者不可。

自魏晋以来，讲书法的人，无不从用笔说起。书法首要在用笔，那么，这管写字使用的特制工具，先要执得合法，然后才能用得便易。蔡邕《九势》中对笔力和势描述较多。文中提到笔力不但使字形成，而且使字有肌肤之丽，

并用一个丽字说明字的色泽风神，能这样，字才有生气，而不呆板。势，便是行笔往来的势，使字形由之而成的动作。势不可相背，因为画形分布，向背必然相对；笔势往来，顺逆则须相成，如此，字脉行气才能贯通浑成，成为一笔书。前人千言万语，不惮烦地说来说去，只是说明一件事，就是指出怎样很好地使用毛笔去工作，才能达到出神入化的妙境。

方明所说执笔有五种，分别为：一、执管；二、拙管；三、撮管；四、握管；五、搦管。执管中提到"双苞"和"单苞"，其不满意后者是有理由的。双勾执管，可高可低，单勾则只能低执，低执则腕易着纸，而且三指易塞入掌心，使掌心不能空虚，便少灵活性，应用不甚便易。像苏东坡那样高明的人有时也会因此显出左秀右枯的毛病。但就其流传于世的《黄州寒食帖》卷子和《颍州乞雨帖》真迹来看，他还是能控制住这管笔，使笔毫听他指挥的。方明所说："虽有解法，亦当使用不成"，正是说明单勾执法不易临机应变之故。"解法"就是前人所说的解摘法。落笔作字，不能不遇到困境，若遇到时，就得立刻用活手法把它解脱摘掉。此处所说平腕、虚掌、实指，和欧阳询的虚拳直腕，指实掌空，李世民的腕竖、指实、掌虚，完全一样。平腕之说，使人容易体会到腕一平，肘自然而然的就不费力气的抬起来。这很合乎手臂生理的作用。所以，我们经常向学书人提示，就采用指实、掌虚、掌竖、腕平的说法，比较妥当些。二、三种执法共同的毛病，就是握管太高。过高则下笔浮飘，不易着力，所以全无筋骨，只好称之为无体之书，写大草时或可一用，日常应用则不适宜。第四捻拳的执法，与虚掌实指完全异趣，掌心一实，腕必受到影响，运动便欠轻灵，便须仰仗肘力来帮助行动。第五搦管，虽与此小异，然于提转不便，实为同病，不宜采用。

方明引用徐公的话，来说明上述五种执笔哪一种最为合理，便于使用。不言而喻，徐公主张双勾执法。用笔贵自在，这句话最为紧要，想用得自在必先执着得法，所以更指出置笔不可当节，当节就会碍其转动。再说用笔，他首先扼要地提出了便、稳、轻、健四字，用笔贵自在，这就是"便"，但"便"的受用，却得经过一个不便的勤学苦练的过程，方能得到。字贵生动有力，笔轻才能生动，笔健才能有力。徐公提出"藏锋"二字来解释运用轻、便、涩结合的方法，其意是指示学者不当把藏锋认为只用在点画下笔之始，而是贯行在每个点画之中，从头至尾，即所谓鳞勒法。笔势有往来，笔锋自有回互，这才

做到真正藏锋，书法最忌平拖直过。同古人之迹，只取齐贤之义；合乎作者，则必须掌握住一定技巧，具备一定风格，而不泥于古，自成一家，方能合乎这个名称。最后讲到写字的谋篇布局，每当写时，先得安排，不但要注意到是什么内容的文字，词句多少，而且要看所用的是什么样式的纸张，以何种字体写出，较为好看，经过如此考虑，不但色调取得和谐，而且可以收到互相发挥的妙用，遂可以构成整体美，才能引人入胜。他在此提出笔法和能解字样，因为这是关于写字能写得好或者写不好的关键问题。如果手中无法，胸中无谱，要想临机应变，救失补偏，那是不可能的，必须牢记，不得任笔写字。

二王书法管窥
——关于学习王字的经验谈（节选）

这是什么缘故呢？因为在没有解答怎样学王以前，必须先把几个应当先决的重要问题一一解决了，然后才能着手解决怎样学王的问题。几个先决问题是，要先弄清楚什么是王字，其次要弄清楚王字的遭遇如何，它是不是一直被人们重视，或者在当时和后来有不同的看法，还有流传真伪，转摹走样，等等关系。这些都须大致有些分晓，然后去学，在实践中，不断揣摩，逐渐领会，才能和它一次接近一次，窥见真谛，收其成效。

现在所谓王，当然是指羲之而言，但就书法传统看来，齐梁以后，学书的人，大体皆宗师王氏，必然要涉及献之，这是事实，那就需要将他们父子二人之间，体势异同加以分析，对于后来的影响如何，亦需研讨才行。

那末，先来谈谈王氏父子书法的渊源和他们成就的异同。羲之自述学书经过，是这样说："余少学卫夫人书，将谓大能，及见李斯、曹喜、钟繇、梁鹄、蔡邕《石经》，又于仲兄洽处见张昶《华岳碑》，始知学卫夫人书，徒费年月耳，遂改本师，仍于众碑学习焉。"这一段文字，不能肯定是右军亲笔写出来的。但流传已久，亦不能说它无所依据，就不能认为他没有看见过这些碑字，显然其间有后人妄加的字样，如蔡邕《石经》句中原有的三体二字，就是妄加的，在引用时只能把它删去，尽人皆知，三体石经是魏石经。但不能以此之故，就完全否定了文中所说事实。文中叙述，虽犹未能详悉，却有可以取信之处。卫夫人是羲之习字的蒙师，她名铄字茂漪，是李矩的妻，卫恒的从妹，卫氏四世善书，家学有自，又传钟繇之法，能正书，入妙，世人评其书，如插

花舞女，低昂美容。羲之从她学书，自然受到她的熏染，一遵钟法，姿媚之习尚，亦由之而成，后来博览秦汉以来篆隶淳古之迹，与卫夫人所传钟法新体有异，因而对于师传有所不满。这和后代书人从帖学入手的，一旦看见碑版，发生了兴趣，便欲改学，这是同样可以理解的事情。在这一段文字中，可以体会到羲之的姿媚风格和变古不尽的地方，是有其深厚根源的。王氏也是能书世家，羲之的叔父廙，最有能名，对他的影响也很大，王僧虔曾说过："自过江东，右军之前，惟廙为最，为右军法。"羲之又自言："吾书比之钟、张，钟当抗行，或谓过之；张草犹当雁行，张精熟过人，临池学书，池水尽墨，若吾耽之若此，未必谢之。"又言："吾真书胜钟，草故减张。"就以上所说，便可以看出羲之平生致力之处，仍在隶和草二体，其所心仪手追的，只是钟繇、张芝二人，而其成就，自谓隶胜钟繇，草逊张芝，这是他自己的评价，而后世也说他的草体不如真行，且稍差于献之。这可以见他自评的公允。唐代张怀瓘《书断》云："开凿通津，神模天巧，故能增损古法，裁成今体……然剖析张公之草，而秾纤折中，乃愧其精熟，损益钟君之隶，虽运用增华，而古雅不逮，至精研体势，则无所不工，所谓冰寒于水。"张怀瓘叙述右军学习钟、张，用剖析、增损和精研体势来说，这是多么正确的学习方法。总之，要表明他不曾在前人脚下盘泥，依样画着葫芦，而是要运用自己的心手，使古人为我服务，不泥于古，不背乎今，才算心安理得，他把平生从博览所得的秦汉篆隶各种不同笔法妙用，悉数融入于真行草体中去，遂形成了他那个时代的最佳体势，推陈出新，更为后代开辟了新的天地。这是羲之书法，受人欢迎，被人推崇，说他"兼撮众法，备成一家"，为万世宗师的缘故。

前人说："献之幼学父书，次习于张(芝)，后改制度，别创其法，率尔师心，冥合天矩。"所以《文章志》说他："变右军书为今体。"张怀瓘《书议》更说得详悉，"子敬年十五六时，尝白其父云：'章草未能弘逸，今穷伪略（伪谓不拘六书规范，略谓省并点画屈折）之理，极草纵之致，不若藁行之间，于往法固殊，大人宜改体。且法既不定，事贵变通。然古法亦局而执。'子敬才高识远，行草之外，更开一门。夫行书非草非真，离方遁圆，在乎季孟之间，兼真者谓之真行，带草者谓之行草，子敬之法，非草（盖指章草而言）非行（盖指刘德升所创之行体，初解散真体，亦必不甚流便）。流便于草，开张于行，草（今草）又处其中间，无藉因循，宁拘制则，挺然秀出，务于简

易，情驰神怡，超逸优游，临事制宜，从意适便，有若风行雨散，润色开花，笔法体势之中，最为风流者也。"陶弘景答萧衍（梁武帝）论书启云："逸少自吴兴以前，诸书犹有未称，凡厥好迹，皆是向在会稽时，永和十许年者，从失郡告灵不仕以后，不复自书，皆使此一人（这是他的代笔人，名字不详，或云是王家子弟，又相传任靖亦曾为之代笔），世中不能别也，见其缓异，呼为末年书。逸少亡后，子敬年十七八，全仿此人书，故遂成之，与之相似。"就以上所述，子敬学书经过，可推而知：初由其父得笔法，留意章草，更进而取法张芝草圣，推陈出新，遂成今法。当时人因其多所伪略，务求简易，遂叫它作破体，及其最终，则是受了其父末年代笔人书势的极大影响。所谓缓异，是说它与笔致紧敛者有所不同。在此等处，便可以参透得一些消息。大凡笔致紧敛，是内擫所成。反是，必然是外拓。后人用内擫外拓来区别二王书迹，很有道理。说大王是内擫，小王则是外拓。试观大王之书，刚健中正，流美而静；小王之书，刚用柔显，华因实增。我现在用形象化的说法来阐明内擫、外拓的意义，内擫是骨（骨气）胜之书，外拓是筋（筋力）胜之书，凡此都是指点画而言。前人往往有用金玉之质来形容笔致的，以玉比钟繇字，以金比羲之字，我们现在可以用玉质来比大王，金质来比小王，美玉贞坚，宝光内蕴，纯金和柔，精彩外敷，望而可辨，不烦口说。再来就北朝及唐代书人来看，如《龙门造像》中之《始平公》、《杨大眼》等、《张猛龙碑》、《大代华岳庙碑》、《隋启法寺碑》及欧阳询、柳公权所书各碑，皆可以说它是属于内擫范围的；《郑文公碑》、《爨龙颜碑》、《嵩高灵庙碑》、《刁遵志》、《崔敬邕志》等及李世民、颜真卿、徐浩、李邕诸人所书碑，则是属于外拓一方面。至于隋之《龙藏寺碑》以及虞世南、褚遂良诸人书，则介乎两者之间。但要知道这都不过是一种相对的说法，不能机械地把它们划分得一清二楚。推之秦汉篆隶通行的时期，也可以这样说，他们多半是用内擫法。自解散隶体，创立草体以后，就出现了一些外拓的用法，我认为这是用笔发展的必然趋势，是可以理解的。由此而言，内擫近古，外拓趋今，古质今妍，不言而喻，学书之人，修业及时，亦甚合理。人人都懂得，古今这个名词，本是相对的，钟繇古于右军，右军又古于大令，因时发挥，自然有别。古今只是风尚不同之区分，不当用作优劣之标准。子敬耽精草法，故前人推崇，谓过其父，而真行则有逊色，此议颇为允切。右军父子的书法，都渊源于秦汉篆隶，而更用心继承和他们时代最

接近而流行渐广的张、钟书体，且把它加以发展，遂为后世所取法。但他们父子之间，又各有其自己的体会心得，世传《白云先生书诀》和《飞马帖》，事涉神怪，故不足信。但在这里，却反映了一种人类领悟事态物情的心理作用，就是前人常用的"思之思之，鬼神通之"的说法。人们要真正认清外界一切事物，必须经过主观思维，不断努力，久而久之，便可达到一旦豁然贯通的境地，微妙莫测，若有神助，如果相信神授是真，那就未免过于愚昧，期待神授，固然不可，就是专求诸人，还是不如反求诸己的可靠。现在把它且当作神话、寓言中所含教育意义的作用看待，仍旧是有益处的。更有一事值得说明一下，晋代书人遗墨，世间仅有存者，如近世所传陆机《平复帖》以及王珣《伯远帖》真迹，与右军父子笔札相较，显有不同，伯远笔致，近于《平复帖》，尚是当时流俗风格，不过已入能流，非一般笔札可比。后来元朝的虞集、冯子振等辈，欲复晋人之古，就是想恢复那种体势，即王僧虔所说的无心较其多少的吴士书，而右军父子在当时却能不为流俗风尚所局限，转益多师，取多用弘，致使各体书势，面目一新，遂能高出时人一头，不仅当时折服了庾翼，且为历代学人所追慕，其声隆誉久，良非偶然。

自唐迄今，学书的人，无一不首推右军，以为之宗，直把大令包括在内，而不单独提起。这自然是受了李世民以帝王权威，凭着一己爱憎之见，过分地扬父抑子行为的影响。其实，羲、献父子，在其生前，以及在唐以前，这一段时期中，各人的遭遇，是有极大地时兴时废不同的更替。右军在吴兴时，其书法犹未尽满人意，庾翼就有家鸡野鹜之论，表示他不很佩服，梁朝虞龢简直这样说："羲之始未有奇殊，不胜庾翼、郗愔，迨其末年，乃造其极。"这是说右军到了会稽以后，世人才无异议，但在誓墓不仕后，人们又有末年缓异的讥评，这却与右军无关，因为那一时期，右军笔札，多出于代笔人之手，而世间尚未之知，故有此妄议。梁萧衍对于右军学钟繇，也有与众不同的看法，他说："逸少至学钟繇，势巧形密，及其自运，意疏字缓，譬犹楚音习夏，不能无楚。"这是说右军有逊于钟。他又说明了一下："子敬之不迨逸少，犹逸少之不迨元常。"陶弘景与萧衍《论书启》也说："比世皆崇高子敬，子敬、元常继以齐名……海内非惟不复知有元常，于逸少亦然。"南齐人刘休，他的传中，曾有这样一段记载："羊欣重王子敬正隶书，世共宗之，右军之体微古(据萧子显《南齐书·刘休传》作微古，而李延寿《南史》则作微轻)，不复贵之，

休好右军法，因此大行。"右军逝世，大约在东晋中叶，穆帝升平年间，离晋亡尚有五十余年，再经过宋的六十年，南齐的二十四年，到了梁初，百余年中，据上述事实看来，这其间，世人已很少学右军书体，是嫌他字的书势古质些，古质的点画就不免要瘦劲些，瘦了就觉得笔仗轻一些，比之子敬媚趣多的书体，妍润圆腴，有所不同，遂不易受到流俗的爱玩，因而就被人遗忘了，而右军之名便为子敬所掩。子敬在当时固有盛名，但谢安曾批其札尾而还之，这就表现出轻视之意。王僧虔也说过，谢安常把子敬书札，裂为校纸。再来看李世民批评子敬，是怎样的说法呢？他写了这样一段文章："献之虽有父风，殊非新巧，观其字势，疏瘦如隆冬之枯树；览其笔纵，拘束如严家之饿隶。其枯树也，虽搓枒而无屈伸；其饿隶也，则羁赢而不放纵。兼斯二者，固翰墨之病欤！"这样的论断，是十分不公允的，因其不符合于实际，说子敬字体稍疏(这是与逸少比较而言)，还说得过去，至于用枯瘦拘束等字样来形容它，毋宁说适得其反，这简直是信口开河地一种诬蔑。饶是这样用尽帝王势力，还是不能把子敬手迹印象从人们心眼中完全抹去，终唐一代，一般学书的人，还是要向子敬法门中讨生活，企图得到成就。就拿李世民写的最得意的《温泉铭》来看，分明是受了子敬的影响。那么，李世民为什么要诽谤子敬呢？我想李世民时代，他要学书，必是从子敬入手，因为那时子敬手迹比右军易得，后来才看到右军墨妙，他是个不可一世雄才大略的人，或者不愿意和一般人一样，甘于终居子敬之下，便把右军抬了出来，压倒子敬，以快己意。右军因此不但得到了复兴，而且奠定了永远被人重视的基础，子敬则遭到不幸。当时士人慑于皇帝不满于他的论调，遂把有子敬署名的遗迹，抹去其名字，或竟改作羊欣、薄绍之等人姓名，以避祸患。另一方面，朝廷极力向四方收集右军法书，就赚《兰亭修禊序》一事看来，便可明白其用意，志在必得。但是兰亭名迹，不久又被纳入李世民墓中去了。二王墨妙，自桓玄失败，萧梁亡国，这两次损毁于水火中的，已不知凡几，中间还有多次流散，到了唐朝，所存有限。李世民虽然用大力征求得了一些，藏之内府，追武则天当政以后，逐渐流出，散入于宗楚客、太平公主诸家，他们破败后，又复流散人间，最有名的右军所书《乐毅论》，即在此时被人由太平公主府中窃取出，因怕人来追捕，遂投入灶火内，便烧为灰烬了。二王遗迹存亡始末，有虞龢、武平一、徐浩、张怀瓘等人的记载，颇为详悉，可供参考，故在此处，不拟赘述。但是我一向有这样的想法，如果没

有李世民任情扬抑，则子敬不致遭到无可补偿的损失，而《修禊叙》真迹或亦不致作为殉葬之品，造成今日无一真正王字的结果。自然还有其他(如安史之乱等)种种缘因，但李世民所犯的过错，是无可原恕的。

世传张翼能仿作右军书体。王僧虔说："康昕学右军草，亦欲乱真，与南州识道人作右军书货。"这样看来，右军在世时，已有人模仿他的笔迹去谋利，致使鱼目混珠。还有摹拓一事，虽然是从真迹上摹拓下来的，可说是只下真迹一等，但究竟不是真迹，因为使笔行墨的细微曲折妙用，是无法完全保留下来的。《乐毅论》在梁时已有模本，其他《大雅吟》、《太史箴》、《画赞》等迹，恐亦有廓填的本子，所以陶弘景答萧衍启中有"箴咏吟赞，过为沦弱"之讥，可想右军伪迹，宋齐以来已经不少。又子敬上表，多在中书杂事中，谢灵运皆以自书，窃为真本，元嘉中，始索还。因知不但右军之字有真有伪，即大令亦复如此。这是经过临仿摹拓，遂致混淆。到了唐以后，又转相传刻，以期行远传久。北宋初，淳化年间，内府把博访所得古来法书，命翰林侍书王著校正诸帖，刊行于世，就是现在之十卷《淳化阁帖》，但因王著"不深书学，又昧古今"(这是黄伯思说的)，多有误失处，单就专卷集刊的二王法书，遂亦不免"璠珉杂糅"，不足其信。米芾曾经跋卷尾以纠正之，而黄伯思嫌其疏略，且未能尽揭其谬，因作《法帖刊误》一书，逐卷条析，以正其讹，证据颇详，甚有裨益于后学。清代王澍、翁方纲诸人，继有评订，真伪大致了然可晓。及至北宋之末，大观中，朝廷又命蔡京将历代法帖，重选增订，摹勒上石，即传世之《大观帖》。自阁帖出，各地传摹重刊者甚多，这固然是好事，但因此之故，以讹传讹，使贵耳者流，更加茫然，莫由辨识。这样也就增加了王书之难认程度。

二王遗墨，真伪复杂，既然如此，那么，我们应该用什么方法去别识它，去取才能近于正确呢？在当前看来，还只能从一等的摹拓本里探取消息。陈隋以来，摹拓传到现在，极其可靠的，羲之有《快雪时晴帖》、《奉橘三帖》、八柱本《兰亭修禊叙》唐摹本，从中唐时代就流入日本的《丧乱帖》、《孔侍中帖》几种。近代科学昌明，人人都有机缘得到原帖的摄影片或影印本，这一点，比起前人是幸运得多了。我们便可以此等字为尺度去衡量传刻的好迹，如定武本《兰亭修禊帖》、《十七帖》、榷场残本《大观帖》中之《廿二日》、《旦极寒》、《建安灵柩》、《追寻》、《适重熙》等帖，《宝晋斋帖》中之

《王略帖》、《裹鲊帖》等，皆可认为是从羲之真迹摹刻下来的，因其点画笔势，悉用内擫法，与上述可信摹本，比较一致，其他阁帖所有者，则不免出入过大。还有世传羲之《游目帖》墨迹，是后人临仿者，形体略似，点画不类故也。我不是说，《阁帖》诸刻，尽不可学。米老曾说过伪好物有它的存在价值。那也就有供人们参考和学习的价值，不过不能把它当作右军墨妙看待而已。献之遗墨，比羲之更少，我所见可信的，只有《送梨帖》摹本和《鸭头丸帖》。此外若《中秋帖》、《东山帖》，则是米临，世传《地黄汤帖》墨迹，也是后人临仿，颇得子敬意趣，惟未遒丽，必非《大观帖》中底本。但是这也不过是我个人的见解，即如《鸭头丸帖》，有人就不同意我的说法，自然不能强人从我。献之《十二月割至残帖》，见《宝晋斋》刻中，自是可信，以其笔致验之，与《大观帖》中诸刻相近，所谓外拓。此处所举帖目，但就记忆所及，自不免有所遗漏。

　　前面所说，都是关于什么是王字的问题。以下要谈一谈，怎样去学王字的问题，简单地提一提，要这样去学，不要那样去学的一些方法。我认为单就以上所述二王法书摹刻各种学习，已经不少，但是有一点不足之处，经过摹刻两重作用后的字迹，其使笔行墨的微妙地方，已不复存在，因而使人们只能看到形式排比一面，而忽略了点画动作的一面，即仅经过廓填后的字，其结果亦复如此，所以米老教人不要临石刻，要多从墨迹中学习。二王遗迹虽有存者，但无法去掉以上所说的短处。这不是一个无关紧要的小缺点，在鉴赏说来是关系不大，而临写时看来却是一个根本性的问题，必得设法把它弥补一下。这该怎么办呢？好在陈隋以来，号称传授王氏笔法的诸名家遗留下来手迹未经摹拓者尚可看见，通过他们从王迹认真学得的笔法，就有窍门可找。不可株守一家，应该从各人用笔处，比较来看，求其同者，存其异者，这样一来，对于王氏笔法，就有了几分体会了。因为大家都不能不遵守的法则，那它就有原则性，凡字的点画，皆必须如此形成，但这里还存乎其人的灵活运用，才有成就可言。开凿了这个通津以后，办法就多了起来。如欧阳询的《卜商》、《张翰》等帖，试与大王的《奉橘帖》、《孔侍中帖》，详细对看，便能看出他是从右军得笔的，陆柬之的《文赋》真迹，是学《兰亭禊帖》的，中间有几个字，完全用《兰亭》体势。更好的还有八柱本中的虞世南、褚遂良所临《兰亭修禊叙》。孙过庭《书谱序》也是学大王草书。显而易见，他们这些真迹的行

笔，都不像经过勾填的那样匀整。这里看到了他们腕运的作用。其他如徐浩的《朱巨川告身》、颜真卿《自书告身》、《刘中使帖》、《祭侄稿》、怀素的《苦笋帖》、《小草千文》等，其行笔曲直相结合着运行，是用外拓方法，其微妙表现，更为显著，有迹象可寻，金针度与，就在这里，切不可小看这些，不懂得这些，就不懂得得笔不得笔之分。我所以主张要学魏晋人书，想得其真正的法则，只能千方百计地向唐宋诸名家寻找通往的道路，因为他们真正见过前人手迹，又花了毕生精力学习过，纵有一二失误处，亦不妨大体，且可以从此等处得到启发，求得发展。再就宋名家来看，如李建中的《土母帖》，颇近欧阳，可说是能用内擫法的。米芾的《七帖》，更是学王书能起引导作用的好范本，自然他多用外拓法。至如群玉堂所刻米帖，《西楼帖》中之苏轼《临讲堂帖》，形貌虽与二王字不类，而神理却相接近。这自然不是初学可以理会到的。明白了用笔以后，怀仁集临右军字的《圣教序记》，大雅集临右军字的《兴福寺碑》，皆是临习的好材料，处在千百年之下，想要通晓千百年以上人的艺术动作，我想也只有不断总结前人的认真可靠学习经验，通过自己的主观思维、实践努力，多少总可以得到一点。我是这样做的，本着一向不自欺、不欺人的主张，所以坦率地说了出来，并不敢相强，尽人皆信而用之，不过聊备参考而已。再者，明代书人，往往好观《阁帖》，这正是一病。盖王著辈不识二王笔意，专得其形，故多正局，字须奇宕潇洒，时出新致，以奇为正，不主故常。这是赵松雪所未曾见到，只有米元章能会其意。你看王宠临晋人字，虽用功甚勤，连枣木板气息都能显现在纸上，可谓难能，但神理去王甚远。这样说并非故意贬低赵、王，实在因为株守《阁帖》，是无益的，而且此处还得到了一点启示，从赵求王，是难以入门的。这与历来把王、赵并称的人，意见相反，却有真理。试看赵临《兰亭禊帖》，和虞、褚所临，大不相类，即比米临，亦去王较远。近代人临《兰亭》，已全是赵法。我是说从赵学王，是一种不易走通的路线，却并不非难赵书，谓不可学。因为赵是一个精通笔法的人，但有习气，笔一沾染上了，便终身摆脱不掉，受到他的拘束，若要想学真王，不可不领会到这一点。

最后，再就内擫、外拓两种用笔方法来说我的一些体会，以供参考，对于了解和学习二王墨妙方面，或者有一点帮助。我认为初学书宜用内擫法，内擫法能运用了，然后放手去习外拓法。要用内擫法，先须凝神静气，收视反听，

一心一意地注意到纸上的笔毫，在每一点画的中线上，不断地起伏顿挫着往来行动，使毫摄墨，不令溢出画外，务求骨气十足，刚劲不挠，前人曾说右军书"一拓直下"，用形象化的说法，就是"如锥画沙"。我们晓得右军是最反对笔毫在画中"直过"的，直过就是毫无起伏地平拖着过去，因此，我们就应该对于一拓直下之拓字，有深切地理解，知道这个拓法，不是一滑即过，而是取涩势的。右军也是从蔡邕得笔诀的，"横鳞，竖勒之规"，是所必守。以如锥画沙的形容来配合着鳞、勒二字的含义来看，就很明白，锥画沙是怎样一种行动，你想在平平的沙面上，用锥尖去画一下，如果是轻轻地画过去，恐怕最容易移动的沙子，当锥尖离开时，它就会滚回小而浅的槽里，把它填满，还有什么痕迹可以形成，当下锥时必然是要深入沙里一些，而且必须不断地微微动荡着画下去，使一画两旁线上的沙粒稳定下来，才有线条可以看出，这样的线条，两边是有进出的，不平匀的，所以包世臣说书家名迹，点画往往不光而毛，这就说明前人所以用"如锥画沙"来形容行笔之妙，而大家都认为是恰当的，非以腕运笔，就不能成此妙用。凡欲在纸上立定规模者，都须经过这番苦练功夫，但因过于内敛，就比较谨严些，也比较含蓄些，于自然物象之奇，显现得不够，遂发展为外拓。外拓用笔，多半是在情驰神怡之际，兴象万端，奔赴笔下，翰墨淋漓，便成此趣，尤于行草为宜。知此便明白大令之法，传播久远之故。内擫是基础，基础立定，外拓方不致流于狂怪，仍是能顾到"纤微向背，毫发死生"的妙巧的。外拓法的形象化说法，是可以用"屋漏痕"来形容的。怀素见壁间坼裂痕，悟到行笔之妙，颜真卿谓"何如屋漏痕"，这觉得更为自然，更切合些，故怀素大为惊叹，以为妙喻。雨水渗入壁间，凝聚成滴，始能徐徐流下来，其流动不是径直落下，必微微左右动荡着垂直流下，留其痕于壁上，始得圆而成画，放纵意多，收敛意少，所以书家取之，以其与腕运行笔相通，使人容易领悟。前人往往说，书法中绝，就是指此等处有时不为世人所注意，其实是不知腕运之故。无论内擫、外拓，这管笔，需要左右起伏配合着不断往来行动，才能奏效，若不解运腕，那就一切皆无从做到。这虽是我说的话，但不是凭空说的。

沈尹默先生毕生深研书学，积累了大量的创作经验和学习心得，这些都是经过实践检验过的，至少在沈尹默先生那里是正确的。行书是沈先生最擅长的

书体，其中二王一脉又是沈先生构建自家体段的墙壁。他对二王相关的问题有着很深刻的理解和独到的见识。此文可视为沈尹默先生对二王问题的一个较为全面和深刻的研究成果，是可以代表他的高度的论著，尤其是在当时的历史条件下更是有着特殊的意义和价值。

可以说自张怀瓘之后，对二王问题总结式的研究成果便不多见了，大多沿用了张氏之论。即便到了清代这样一个学术文化大总结的时期，也没有出现较为集中的就二王问题展开研究的论著，大多还是散论。李唐之后几朝，二王作为一种符号或者说观念出现了很多意义的扩展和流变，"二王"问题也就变得越来越复杂。当然，历史上很多针对二王问题的散论很多都有其独到的见解，比如杨宾、袁裒等人，但散论也有一个问题，即它总有某种特殊的话语背景或仅针对某一个小问题而论，没有宏观的规模也就不会有全面的论述。晚清直至新中国成立初期，虽有大家层出不穷，相关论著亦属不鲜，终因时局的动荡而未能成大气候。新中国成立之初，以沈尹默先生为代表的仁人志士身体力行，为书法的复兴做出了巨大的贡献。其时，清代碑学的倡兴，使得这股新鲜血液迅速成为书林重镇，一时间大行于世。沈尹默先生的经验告诉他，二王问题虽然复杂，甚至模糊，但终究是魏晋以来书法传承的宗主，只是需要有人来理顺和阐释清楚一些核心问题。

沈先生此文题目说得很清楚，是学习王字的经验谈，是对他学习王字经验的集中阐释。文中就"二王书法的渊源、成就；王字的遭遇；怎样学王字以及相关技巧问题"等展开了详尽的论述，解开了很多谜团，也给有意于斯者指明了方向和路径，特别是关于王字境遇的问题更是从接受学的角度对二王的历史影响的分析，这在当时来说是一种很先进的思路。此外，沈尹默先生把王羲之和王献之的书法作了详细的比较分析，目的在于搞清楚"王字"的意义域，因为这是学习王字的前提。二王是历史上最为著名的书家，无可替代的地位和广泛深刻的影响使得"二王"频繁地出现在历代研究书法的论著之中。久而久之，人们提及书法往往言必称"二王"，如"祖述二王"、"师法二王"等。但是在大量的相关文献中，有相当数量的"二王"更多的指的是王羲之，有的甚至将"二王"作为王羲之的一个代名词。在这种语境下，王献之就变得有名无实，或者说成了王羲之的一个附庸。从书法史的角度来看，将父子并称"二王"有一定的道理，看到了二王相通的一面。然而，简单的以"二王"概括王

羲之、王献之也很容易形成这种认识：父子二人的书法是同一种风格，或者说基本上没有太大差别；王献之的书法始终没有突破王羲之。从一定程度上说，这种认识把问题简单化了，它会遮蔽历史上王氏父子二人的书法及其历史影响变化的差异性。王献之在历史上的名声虽很大程度上为其父所掩，然而，实际上他在书法史上的影响是非常大的。于此，二王的名实问题便显得有些错综复杂了。沈先生在文中用了相当的篇幅对这一问题予以充分阐释。

至少到目前为止，研究二王书法还绕不过沈尹默先生这篇宏论。对于研究沈尹默先生，或者以沈先生书法为切入点上溯王字的人来说，这篇文章是十分值得精读的。

第四章 沈尹默的成就

一　学术成就

　　沈尹默在书法研究上的贡献在同时代的书家中可以算得上是一流的了。沈尹默一生学习书法，有着很深的传统功底，积累了大量的经验教训，沈尹默后来把这些经验分别做了总结，用通俗易懂的语言阐释出来，使得很多初学者能够很轻松地看明白，避免了走弯路，这是一件功德无量的事情，同时也体现了沈尹默书法研究的价值。沈尹默经历了一个相对动荡的时代，新中国成立初期百废待兴，国家在文化政策上做出了若干调整，这在很大程度上给书法家提出了时代课题。另外，书法自清末以来由于时局的动荡也没有得到很好地发展，很多基本问题和观念困扰着大批的书法爱好者，如何鼓励更多的人学习书法，发扬光大我们的民族艺术也是一个时代课题。在这种状况下，沈尹默站在国家文化发展的立场上，多次在文章中提出书法应该在传统的基础上与时俱进，要为广大人民服务，不能把书法的服务社会功能抹杀掉。他鼓励书法家应该努力把简化字写好，不要抵触。此外，沈尹默还提出书法应该具有时代风格，历史上每个时代的书法都是不一样的，不能只知道在古人那里讨生活！沈尹默自20世纪30年代始为古代经典的法书作序或题跋，其中不乏精辟的论述，对经典作品有自己独到的见解，包括一些重要作品的辗转流存，版本辨异等，为书法史研究做出了很大的贡献。包括他的论书诗，也集中反映了沈尹默的主要学术观点。应该说，新中国成立以后直到现在，能够创作大量论书诗的书家、学者为数并不多。沈尹默通过文章、序跋和诗词等形式把自己书法研究的观点发表出来，体现了他的高度，实现了他的价值。

二

书法艺术成就

对一位书法家的艺术成就作出准确的定位和概括是一件很难的事情。因为这涉及的因素太多，而且这也应该是历史来给出评价，一个人或几个人的主观判断总是有局限的。然而，我们可以尝试从历史的角度做出一些尽量客观的评价，把沈尹默先生与同时代的书法家做一个比较来说明问题。

第一，从书体的角度来说。这种角度是评价一位书法家最常规的切入点，也是最基本的能力评价。沈尹默的传世作品很多，包含有篆、隶、楷、行、草诸体，相比较而言，沈尹默的楷书和行草书最为见长，这也是目前所公认的，并无疑议。他如隶书、篆书，虽然都体现了沈老对书法的理解，也都具有很好的格调，但相比较来说终究还是偏弱一些。楷书方面，沈尹默的造诣是很高的，这与他对唐楷的深入研习和不懈的努力是分不开的。正如谢稚柳先生回忆的，沈尹默临褚遂良《伊阙佛龛碑》，一临就是几百遍，对唐人的正书几乎无不学遍。尤其是对褚遂良楷书的理解是非常到位的。这种功夫是非一般书家所及的。也正是有了这种积淀，沈尹默的楷书才能够达到随意为之，皆合法度的境界。唐碑之外，沈尹默对北碑也有较为深入的研究，其楷书作品中有不少北碑风格，是用笔墨表达的他对北碑的理解。行草书是沈尹默的"招牌"代表，浓郁的二王味道、扎实的帖学根基、沉着灵动的笔致、闲逸优游的情调等都是沈尹默行草书的典型风格，也是其得以立世的依凭。进一步细分，还可以从三个层面来看。首先，沈尹默的行书，包括行楷，笔法非常精到，由此不难看出沈老对用笔是非常讲究的，其表现出来的笔画弹性十足。行草书相对要洒脱奔放许多，圆笔更丰富一些，字组以及牵丝映带出现的频率也更高。其次，沈

尹默的行草书中大字作品不如小字多。和很多书家一样，他笔下的大字和小字在风格上也是有区别的。从源头上看，大字里面有很多宋人的内容，而小字则是较为地道的二王。最后，从书写内容来看，沈尹默的书信手稿写得相对洒脱很多，随意很多，通俗讲，写的更放得开一些。而一般的诗词作品大多谨严有致，小到点画用笔，大到章法布局都更讲究，更"规矩"。

第二，继承与创新。从一般意义上说，继承与创新是衡量书法家厚度和高度的重要标准。厚度是从古代传统经典那得来的，积累的；高度是在古人肩膀上又能够向前开拓多大。对一位成功的书法家来说，这两者都很重要，缺一不可。先看继承。沈尹默一生在临帖上投入了大量的精力，每日一池墨，数十年如一日，对传统经典的深入程度非一般书家所能企及。现存作品中，沈尹默有大量临帖作品传世，这不仅记录了沈老当年问学于古人的过程，也很直观地给我们以启示，帮助我们更好地认识古帖，学习临帖的方法。再说创新。目前对沈尹默书法的评价，有不少在创新这方面略有微词，认为沈尹默在古人的藩篱中没有走出来，自己的书风特色不够鲜明等。从整个书法史的发展来看，书家的创新并不能简单地以个人书风特点的鲜明与否来判断。首先，怎么认识创新。每一位书家通过学习古人得到一些书写的方法和规矩，然后逐渐形成自己的一套书写习惯，进而形成所谓"风格"。按照书写规律，每个人写的字肯定会不一样，只是区别大和小的问题，尽管是一个人，也没有办法做到两张作品一模一样。所以，启功先生说的"不创也新"是很有道理的。当然，这么说并不是要否认创新。一方面，创新并不是一个动作，而是一个过程，并不以人的意志为转移，只是要求书家始终有这种不泥于古的意识。另一方面，严格来讲，创新是一个中性词，他有成功和失败两种可能，因此，风格的鲜明也有成功和失败两种可能。从艺术的本质来说，鲜明的风格不是很难的事情，关键是鲜明应该建立在对经典的积淀和独特的理解之上，而非肆意为之，为创新而特立独行，视书法的规律和基本法度为无物。如此，我们判断一位书法家的成就要看其创新，但是应该科学地看，综合地看，而不能肤浅地代之以书风特点鲜明为标准。应该说，沈尹默在对传统经典深刻的理解之上写出了自己的见解和特色，楷书以褚遂良为根底，同时融合了《伊阙佛龛碑》、《孟法师碑》和《雁塔圣教序》（图4-1）的特点，再加上他对唐人楷书的理解，最终形成了方正谨严而不失飘逸洒脱的面目。行草书植根二王，虽然在面目上没有做出太大

图4-1　褚遂良《雁塔圣
教序》局部

图4-2　白蕉《行书册页》

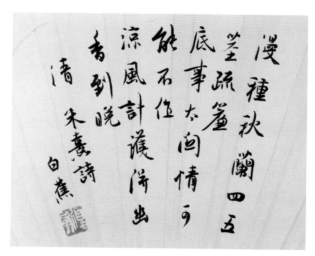

图4-3　白蕉《行书朱熹七言诗题画跋》成扇

改变，但还是把他的理解以其特有的笔墨形式表现出来。后人往往容易把沈尹默和白蕉来做比较，他们都是近现代学习二王的典范，很多人更倾向于推崇白蕉，原因是白蕉写出了晋人的洒脱散淡，自己的特点比较鲜明（图4-2、图4-3）。我们可以重新审视这个问题，白蕉确实是从二王那里得到了魏晋风度的神髓，并成功地灌注到其书风之中。然而，二王并不是一个平面的，他们是一个很立体的资源，正如古人所云后代书家各得右军一体便可成家。沈尹默则更多地延展了二王法度和

规矩的一面，用他严谨精到的笔法表现出来，细腻到位，深厚的功力氤氲于字里行间。沈尹默和白蕉都是学习二王的典范，没有必要一定分出高下优劣，正如王羲之和王献之，没必要非给二王分出高下，二者各具特点，都是最杰出的书法家。

　　抛开复杂的理论，如今但凡稍微专业一点的人都可以通过作品面貌判断出作者为沈尹默，这就足矣。诚然，沈尹默的代表书风并没有启功先生（图4-4、图4-5）、沙孟海先生（图4-6）那样鲜明，可以使一般人一望即知。但是，我们不能把这种区别简单化，每位书家风格的形成都会有其内在的复杂因素综合起作用，并不是一夜之间就创新出某种风格的。

图4-4　启功《行草书立轴》　　图4-5　启功《行书立轴》　　图4-6　沙孟海《行书立轴》

通过以上两个角度的分析，我们基本可以画出这样一个轮廓：沈尹默先生在清末碑学思想占主流的情况下，力倡二王为代表的传统经典，且身体力行，将传统的帖学经典拉回到大众的视线之中。沈尹默以楷书和行草书见长，堪称近现代学习二王的成功典范之一。他的书风虽不是风格构建层面的自出机杼，独开一格，还是以其特有的笔墨形式以传统经典的各种书写技巧和方法为载体写出了自己的性情和才情。众多具有很高学术价值的文章和著作为中国书法的理论研究和促进书法的发扬光大做出了重要的贡献。在近现代书法史中，沈尹默先生是极具影响力的人物之一，他的贡献和价值已然得到了社会的认可！

此外，沈尹默先生在新中国成立初期为中国书法的复兴和进一步弘扬做出了杰出的贡献，这是最值得历史铭记的，也是最值得人们去尊重的。一位书法家把艺术水平提高到一定程度以赢得社会的尊重仅仅是个体层面的问题。沈尹默先生晚年不仅担任了像上海市文物保管委员会委员、中央文史馆副馆长这样的公职，为国家的文化事业做出了贡献，而且还把很多精力放在注释古代书论上，总结自己的学书经验并以文章和授课的方式把自己一生所理解，所感悟的书道精髓传授给有志于斯的年轻人。只可惜十年浩劫没有让沈老完成自己的心愿，最终含冤辞世。

沈尹默先生对书法艺术的弘扬发展和对书法活动的大力支持在当时有着重要的意义。新中国成立伊始，百业待兴，我们国家的经济、文化都处在一个恢复发展的阶段，经历了长时间的战争纷扰，像书法这样的古老艺术形式已然出现了断档的现象，朝不保夕的苟活于乱世怎么可能有心思研究艺术，加之社会环境的改变和简化字的推行，毛笔逐渐退出历史舞台，这门古老的艺术形式碰到了前所未有的挑战。这种状况下，中国书法要想重新振兴，首要工作是做好群众基础工作，把书法带入年轻人的视野，鼓励他们学习书法，唯有如此才能点燃中国书法复兴之火。接下来的问题就是要让看似玄奥离奇的书法走下神坛，用简单的话把书法的道理讲给广大的爱好者。准此，沈尹默晚年写了大量的相关文章并亲自授课，不辞辛劳。像《答人问书法》、《和青年朋友谈书法》、《和青年朋友再谈书法》以及《和青少年朋友谈怎样练习用毛笔写字》这样的文章，从题目便可知沈老的良苦用心：极力拉近书法与学习者的关系，让更多的人明白写字的道理。其中针对一些非常细致的具体问题，如怎样执笔及怎样使用和维护毛笔等问题等都做了剖析，这恰如一阵及时雨，给干枯龟裂

的书法生存环境带来了润泽和生机，其意义无需赘言。沈先生对书法发展的推进不仅表现在书法的大众普及方面，在书法本体的理论、创作研究方面同样身体力行，在诸多方面都做出了不同程度的推进。其《二王法书管窥》一文对王羲之、王献之父子书法的论述将这一问题的研究带入到一个新的高度，成为后人研究二王绕不过去的论著。《历代名家学书经验谈辑要释义》系列文章，沈尹默详尽地解释、评论了四篇书论，具有很高的学术价值，并且对于书法在当时的普及起到了积极的作用。

沈尹默认为，我国书法艺术的发展是和文字简化的过程紧密结合的，在《书法艺术的时代精神》等文章中，他反复倡导书法家应该紧跟时代，写简化字。单从书写角度说，简化字的难度要比繁体字大得多，即便目前，我们还不是太习惯于用毛笔写简化字。尽管简化字很多地方不太符合文字构形的道理，我想沈尹默先生也肯定明白这些道理，但他还是坚决地提倡书法家写简化字："字体之变，总是由繁而简，正和现代简化的用意一样，代表着人民大众的意愿。因它便于人民使用之故，才能表现出文字实用一方面的功能。书家随着时代的需要，要求把新体字写得美观一些，它就有了艺术价值，因而增加了人民的爱好，也就对于广泛应用，加了一把推动力量"。[①]这段话有两个层面的意义：一是站在时代的角度力倡简化字书写，这时候他的身份已经不是一个书法家这么单一了，他的出发点也就不是仅就书法而言了。而是这样的提倡实际上可以让书法和人民的生活更加接近，从而加速中国书法的振兴步伐，这是一种长远的眼光，也是一种历史的眼光。于此不难见出沈尹默先生的良苦用心，亦可见其思虑之长远。这是他和一般书画家之间的根本区别。

要对一位历史上名噪一时的书家给出准确的评价，向来是一件很困难的事情，艺术有太多说不清的东西。放眼历史，能够让后人记住甚至膜拜的书法家盖有两类：一是顶尖的书法艺术家，在所谓的风格、技巧和影响方面无可争议，若王羲之、王献之、米芾者；另一类是大处着眼，为一个时代的书法发展做出贡献的书家，如欧阳修、赵子昂者是也。这两类书家都是值得尊重的，我们也没有必要非得分出高下。正如前文所言，书道一如释教，亦有小乘、大乘之分，一个人的意义更要看当时的历史环境需要他做出什么样的贡献和努力。

① 马国权编：《沈尹默论书丛稿》，142页，广州，岭南美术出版社，1982。

图4-7　沈尹默书写字帖

　　我们如若单从书法艺术角度来评价沈尹默先生未免太过局限和单薄。当然，沈先生通过一生的努力，在书法艺术方面取得了很高的造诣，构建了个性鲜明的"沈氏"书风，成为近代以来学习二王书法的一大重镇，这是历史不可能忽略的。更可贵的是，沈先生没有把自己定位为一个单纯的书法家，也可能和沈先生一生的工作经历有关，他对于当时的历史情况下中国书法的复兴和推广有着极大的热情，付诸了极大的努力。至少在这一点上，同时期很多书家都是不能和他相提并论的。因为从沈尹默身上，我们看到的是一种教育家的胸怀和一份传承中华文化的使命感（图4-7）！

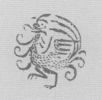

第五章　沈尹默研究综述

一

研
究
阶
段

到目前为止，关于沈尹默的研究大致可分为三个阶段。

一是20世纪80年代初期，开始对沈尹默先生的诗词、论稿、手迹进行整理，出版了一系列很有影响力的书，如《沈尹默诗词集》、《秋明长短句》、《书法论丛》、《执笔五字法》（再补本）、《沈尹默书词稿四种》、《沈尹默先生入蜀词墨迹》、《沈尹默行书墨迹》等，其中最为完备的是1981年上海书画出版社出版的《造极——沈尹默法书集》。这是沈尹默先生逝世之后第一次全面汇集他的作品，后来许多读者都是通过这本法书集来了解沈尹默先生的。马国权先生编著的《沈尹默论书丛稿》是在上海教育出版社出版的《书法论丛》的基础上再补编而成的，是沈尹默先生相关书学论著的集萃，也是迄今为止最为全面的书学论文集。

二是20世纪90年代随着书法热的持续升温，一些研究沈尹默先生书法艺术成就的论文发表在《书法研究》杂志上。研究的成果大多集中在沈尹默先生的书艺历程与历史定位上，而对他的学问、诗艺、人品涉略较少。出版的有关沈尹默先生的书迹也大多以单行本字帖为主，如《沈尹默书王右军题笔阵图后》、《沈尹默书小草千字文》、《沈尹默书毛泽东诗词》、《沈尹默论书诗墨迹》、《沈尹默墨迹二种》等。值得一提的是河北教育出版社于1996年出版的《二十世纪书法经典——沈尹默卷》是比较全面的。

三是新近几年，上海几家出版社相继出版了许多沈尹默先生的书迹。上海书协也组织编辑了《海派代表书法家系列作品集——沈尹默卷》，并召开研讨会专门讨论海派书法，其中关于沈尹默研究的论文占了一部分。对沈尹默进行

了较为全面、深入、细致的研究，进而作出较为客观、公允的评价，无疑会对当代书法和文学的发展产生积极的影响。此外，河北教育出版社出版的《晋韵流衍——沈尹默书法艺术特集》也是一本较为全面，甄选作品比较考究的作品集，它是在浙江省文物局、湖州市人民政府主办的《晋韵流衍——沈尹默书法艺术精品展》的基础上集结而成的，是近几年沈尹默作品选集中的精品。

二
研
究
层
面

　　沈尹默的研究成果可概分为四个层面梳理：生平与交游研究、书法研究、诗文研究与书帖出版研究。

（一）生平与交游研究

　　沈长庆先生编著的《沈尹默家族往事》将对沈尹默的研究放置在了沈氏家族这一大环境下，主要介绍了沈尹默的家族往事、家族的变动，亲情、友情在书中多有涉及。全书共分为六章，其中第四章和第五章着重介绍了沈尹默的生平经历、诗词书法方面的成就以及沈尹默的交游。该书所摘取的人物主要是作者的直系祖辈，他们的故事大都有一定的社会性，其中不少资料来自沈氏家藏、图书馆，也有听老一辈口述的。书中的老照片虽然不少是过去发表过的，但是其中的人和事却鲜为人知。可以看出，为考证老照片中人物和故事的背景，沈长庆先生颇费了一番工夫来查找旁证和参考资料。此书为研究沈尹默先生的生平事迹提供了充足资料。

　　李青的《1920年以前沈尹默书学与文化事迹考》介绍了沈尹默的生平经历和学书历程，其中有很多轶闻趣事，生动易懂，让读者感受到了一个活灵活现的沈尹默。而张铺先生的《沈尹默学书记》一文则着重讲述了沈尹默先生学书、求学经历的坎坷，凸显了沈先生坚持不懈的毅力与恒心。同样是介绍沈尹默的生平，《沈尹默艺术简表》则以年表的形式介绍了沈尹默先生的生平经历，使我们对沈尹默的生平有一个纵向的了解。

（二）书法研究

目前，对沈尹默先生的书法研究大致可以分为两方面：书艺、书论研究和历史影响研究。

马宝杰先生的《沈尹默书法评传》以近代书法史为背景，深入研究了沈氏书法的面貌及影响。作者以楷、草、行的顺序论述了沈尹默的书艺特征，突出了其在行书上的造诣。关于沈尹默的书学理论，文章除了对其笔法的研究作了集中阐述之外，还强调了沈尹默关于书法美本质认识的理论。相比于马宝杰先生的面面俱到，朱天曙先生的《沈尹默的书法理论》一文则单独针对沈尹默书法理论进行了系统研究，包括他的"执笔"问题、"笔法"论以及关于"形神"的讨论。除书论研究之外，该文还论述了沈尹默与马叙伦、潘伯鹰、白蕉等人在近现代书坛中为恢复"二王"书系所做出的贡献。而鲍贤伦的《二王正脉、一代宗师——沈尹默先生书法艺术简说》一文则分析了沈尹默先生书风从早期浪漫到晚年内敛变化的原因、沈尹默在近现代历史研究中被人淡忘的原因以及目前沈尹默书法研究现状和研究空白点，强调了研究继承沈老遗产的重要性。

李玮的《沈尹默书法格调论》有着与前面几篇文章截然不同的观点。作者以陈独秀对沈尹默书法"其俗在骨"的评价为切入点，深入分析了"'俗骨'何在"，最终得出了沈尹默先生的俗气不仅仅是书法上的，而是审美理念上，同时也是其才情局限的结论，这也是一种视角。

与上述列举的研究侧重点不同，戴丽卿、王岳川、杨金国等的研究更侧重于沈尹默先生的历史影响与贡献。戴丽卿的《民国初期碑帖转换氛围中之沈尹默书艺》以"南沈北于"之说法建构当时书艺生态氛围，如民国初年雅集式的结社及展览机制的出现，烘托出沈氏书法风格论点。又将文章论点核心集中在少数沈氏碑体篆书的作品之上。特别注重其当年临摹墓志碑帖文与其遗韵分析，依此并稍类比"北于"及两者时代共通点，企图佐证由碑转帖之过渡的主流发展。最后归结沈氏在中国现代书艺史上着重笔法与理论的代表性，及其于文化传承事业执着的艺术贡献。王岳川的《沈尹默与中国书法文化复兴》着重阐述了沈尹默为书法文化研究所做的贡献。作者首先忧心地指出中国书法在20世纪不断被边缘化的现状，然后论述了沈尹默先生的三大功绩和三大问题，肯

定了沈尹默帖学书法的文化意义、沈尹默对"北大书法"的积极影响以及沈尹默书法理论和批评对现代教育体制中书法研究、书法教育、书法普及三方面的重大贡献。

相比较于上述这几篇研究文章，杨金国的《世间物论未应偏——沈尹默的书法教育及其影响》论点较为具体，仅就沈尹默的书法教育及其影响作了论述，文章指出，对沈尹默的研究，不单单是个案或特殊现象的研究，而是对一个时代的研究。

（三）诗文研究

目前对沈尹默诗文的研究多以诗文本身的艺术价值和沈尹默诗文存世情况为主要研究对象。张翔的《试论沈尹默新诗的意境及其它》立足于沈尹默诗歌的艺术价值，认为沈尹默继承了我国古典诗歌意境创造的优秀传统，在诗中注意到意境的开拓，达到了主观精神与客观物境的和谐统一，其诗歌带有一种淡雅沉郁的色彩，意境也是含蓄隐晦的。同样是对沈尹默诗文本身进行研究。邢中桂的《沈尹默诗书双修论略》则突出强调了沈尹默诗歌与书法相辅相成的关系，他认为，沈尹默先生在诗歌方面的审美情趣决定了其书法创作的价值取向，同时他独特的书法风格又影响着其诗歌创作。沈尹默先生诗书双修的艺术人生，进一步阐释了中国书法的最高境界是建立在书家的文化修养和人品修养之上的。

林辰先生的《关于〈沈尹默诗词集〉》和郭长海先生的《沈尹默诗词拾遗》则主要讨论了沈尹默诗文存世问题。这两篇文章都提到了沈尹默在1927年后至1940年前这一段时期似乎并无诗作的现象，两位研究者都对这一说法予以否定，并对这一时期沈尹默诗作进行了补充，还原了历史真相。不仅如此，林辰先生的《关于〈沈尹默诗词集〉》还客观公正地指出了《沈尹默诗词集》存在搜集不全、体例不善、内容重复、点校不精等问题，这些意见对该书的再版增订以及其他关于沈先生诗文书籍的出版都具有宝贵的参考价值。

（四）书帖出版研究

书帖出版的意义，不仅在于纪念大师、重温经典，更在于以此推动当下读者对艺术大师进行重新认识，从而促进传统书法艺术的进一步振兴与繁荣。目前，已出版的沈尹默书帖分临帖作品与创作作品两类。最具代表性的是浙江美术出版社出版的《沈尹默临书墨迹》系列与《沈尹默法书墨迹》系列。沈尹默存世书法以真行二体的作品数量最多、成就最高，世人一般对其学碑派法书的情况缺乏全面认识。实际上，沈尹默一生学书涉猎极广，并曾遍学汉碑和北碑，"沈尹默临书墨迹系列"即着重选取了沈老的临碑作品：《临唐遐碑》、《临晋唐宋法帖集萃》、《临刁遵墓志》、《临崔敬邕墓志》、《临郑文公碑》、《临汉隶集萃》等。此系列突出了沈尹默对北碑的临习经验，对于习书者如何融会碑帖、师古化古具有十分积极的借鉴意义。

浙江人民美术出版社"沈尹默法书墨迹"系列之《沈尹默小楷墨迹六种》、《沈尹默行书毛泽东诗词》等和上海书画出版社出版的《沈尹默行草书吴梦窗词集联》等沈尹默创作书帖则真实再现了沈老书法创作的艺术风格。

与沈尹默在民国书坛并称"南沈北于"的又一书坛大佬于右任的出版作品则以创作书帖为主：《于右任条幅横幅集锦》、《于右任楹联集锦》、《于右任手札集锦》、《于右任墓志墓表集锦》、《于右任书法字典》、《于右任草书千字文》等。而与沈尹默先生一样取法于"二王"的书法名家白蕉先生的出版作品则相对较少，仅有《白蕉墨迹集萃》、《白蕉精品集》等。

三　拓展空间

（一）史料的挖掘和利用

目前，对沈尹默史料的挖掘和利用尚存较大的释读空间，研究沈尹默的史料应多取其同时代人的评述与记载，尽管有些档案或词条上只有片言只语，但作为旁证亦极有价值。沈尹默先生不仅仅是书法家，还是一位诗人，虽然目前对沈尹默先生书法作品的整理较为系统，但对其诗集的整理及出版还是存在不足。例如，沈尹默的《秋明集》绝版已久，他的新诗为数不多而不易结成专集，虽然涵盖其新诗和旧体诗词的诗集《沈尹默诗词集》已出版，然而存在一些缺憾，不仅内容缺略，而且在体例、校勘等方面也存在不少问题，远远不能满足读者的期待。

（二）比较研究

比较研究分纵向比较与横向比较，目前对沈尹默各个时期的学书历程和书艺特点的研究已很全面，但是对各个时期书法作品的纵向比较还很缺乏。

通过将沈尹默与同时代的书法家、文学家进行横向比较有助于我们继续深入研究沈尹默先生的书法与文学价值，但目前这种研究成果很少。如果可以将沈尹默与于右任、白蕉、林散之、刘半农、胡适等同时代的大师进行细致比较，我们不仅会对沈老的书法、文学成就具有全新的认识与体会，更会加深对那个时代整体人文艺术状况的理解。

（三）交游研究

交游是极其重要的人生体验，也是研究一个人一生行进轨迹的重要平台，交游的对象（人、物、自然）对书法家形成鲜明的人生观、价值观有着极为重要的影响。沈尹默先生集诗人、学者和书法家的复杂身份于一身，他的书法观必然会受到他的交游圈子的影响。然而，从目前整理的结果来看，这方面的研究成果只有《沈尹默家族往事》一书，且此书并未以沈尹默交游为主要研究内容，因此这方面的研究是亟待丰富的。

总而言之，目前关于沈尹默的研究无论是生平、书法、诗文还是诗帖的出版都取得了一些成绩，尽管某些问题尚存分歧，我们仍然需要以历史研究的精神精谨细致地看待这些成果，并在此基础上加以拓展与深化。可以期待的是，以目前所取得的研究成果为基础，加上后来者更为扎实的治学精神和先进的研究方法，今后对沈尹默先生的研究必将会有更为长足的进步。

后记

　　还记得接到约稿通知的时候，我既兴奋又暗自捏了一把汗。兴奋是因为我一直对沈尹默先生很感兴趣，并密切关注着他的作品和理论著作，这是一次难得的集中整理、展示的机会；紧张则是因为出版社对这套丛书的立意是突出学术性，所以如何在保证学术性的同时最大限度地保证可读性也是一个非常值得思考的问题。带着这两个挑战，我全面梳理沈尹默先生相关的书法资料并逐渐明确了写作思路。此前，我对于沈尹默先生的钦佩和景仰更多地缘于他的书法艺术造诣；随着写作的全面展开，一个更加立体，更加全面，更加生动的沈尹默先生逐渐浮现出来，由此更使我对先生的景仰之情落到了实处。

　　需要特殊说明的是，鉴于沈尹默先生相关的资料和研究成果非常丰富，我邀请了任梦璐、陈梦婕、张舣方、曹悦、谭帅、王子微、王丽雯、郭婧超八位学生参与了实地拍照、部分资料的梳理和写作，他们都付出了巨大的努力，对这本著作的完成起到了不可或缺的作用，在此一并谢过！

<div align="right">

张　冰

2014年8月

</div>

图书在版编目（CIP）数据

中国现代书法大家·沈尹默卷 / 张冰著. —北京：北京师范大学出版社，2015.3（2023.6重印）

ISBN 978-7-303-17904-6

Ⅰ. ①中…　Ⅱ. ①张…　Ⅲ. ①汉字—书法—作品集—中国—现代　Ⅳ. ①J292.28

中国版本图书馆CIP数据核字（2014）第184671号

图书意见反馈：gaozhifk@bnupg.com　010-58805079
营　销　中　心　电　话　010-58807651
北师大出版社高等教育分社微信公众号　新外大街拾玖号

ZHONGGUO XIANDAI SHUFA DAJIA SHENYINMO JUAN

出版发行：北京师范大学出版社 www.bnup.com
　　　　　北京市西城区新街口外大街12-3号
　　　　　邮政编码：100088
印　　刷：北京盛通印刷股份有限公司
经　　销：全国新华书店
开　　本：710 mm × 1000 mm　1/16
印　　张：11.75
字　　数：245千字
版　　次：2015年3月第1版
印　　次：2023年6月第2次印刷
定　　价：88.00元

策划编辑：卫　兵　王　强　　　责任编辑：王　强
美术编辑：李向昕　　　　　　　装帧设计：王齐云
责任校对：李　菡　　　　　　　责任印制：马　洁